美術家傳記叢書 ▌歷史・榮光・名作系列

小早川篤四郎
〈日曉的熱蘭遮城〉

廖瑾瑗 著

臺南市政府　臺南市美術館籌備委員會▌策劃

藝術家 出版社▌執行編輯

序

臺南是臺灣最早倡議設立美術館的城市。早在一九六〇年代，「南美會」創始人、知名畫家郭柏川教授等藝術前輩，就曾為臺南籌設美術館大力奔走呼籲，惜未竟事功。回顧以往，臺南保有歷史文化資產全臺最豐，不僅史前時代已現人跡，歷經西拉雅文明、荷鄭爭雄，乃至長期的漢人開臺首府角色，都使臺南人文薈萃、菁英輩出，從而也積累了深厚的歷史文化底蘊。數百年來，府城及大南瀛地區文人雅士雲集，文藝風氣鼎盛不在話下，也無怪乎有識之士對文化首都多所盼望，請設美術館建言也歷時不絕。

二〇一一年，臺南縣市以文化首都之名合併升格為直轄市，展開歷史新頁。清德有幸在這個歷史關鍵時刻，擔任臺南直轄市第一任市長，也無時無刻不思發揚臺南傳統歷史光榮、建構臺灣第一流文化首都。臺南市立美術館的籌設工作，不僅是升格後的臺南市最重要的文化工程，美術館一旦設立，也將會是本市的重要文化標竿以及市民生活美學的重要里程碑。

雖然美術館目前還在籌備階段，但在全體籌備委員的精心擘劃及文化局同仁的共同努力下，目前已積極展開館舍籌建、作品典藏等基礎工作，更率先推出「歷史・榮光・名作」系列叢書，邀請國內知名藝術史家執筆，介紹本市歷來知名藝術家。透過這些藝術家的知名作品，我們也將瞥見深藏其中作為文化首府的不朽榮光。

感謝所有為這套叢書付出心力的朋友們，也期待這套叢書的陸續出版，能讓更多的國人同胞及市民朋友，認識到臺灣歷史進程中許多動人心弦的藝術結晶，本人也相信這些前輩的心路歷程及創作點滴，都將成為下一代藝術家青出於藍的堅實基石。

臺南市市長 賴清德

目 錄 CONTENTS

歷史・榮光・名作系列

I.

小早川篤四郎
名作分析——
〈日曉的熱蘭遮城〉

小早川篤四郎
日曉的熱蘭遮城

1935年　油彩畫布
100號尺寸

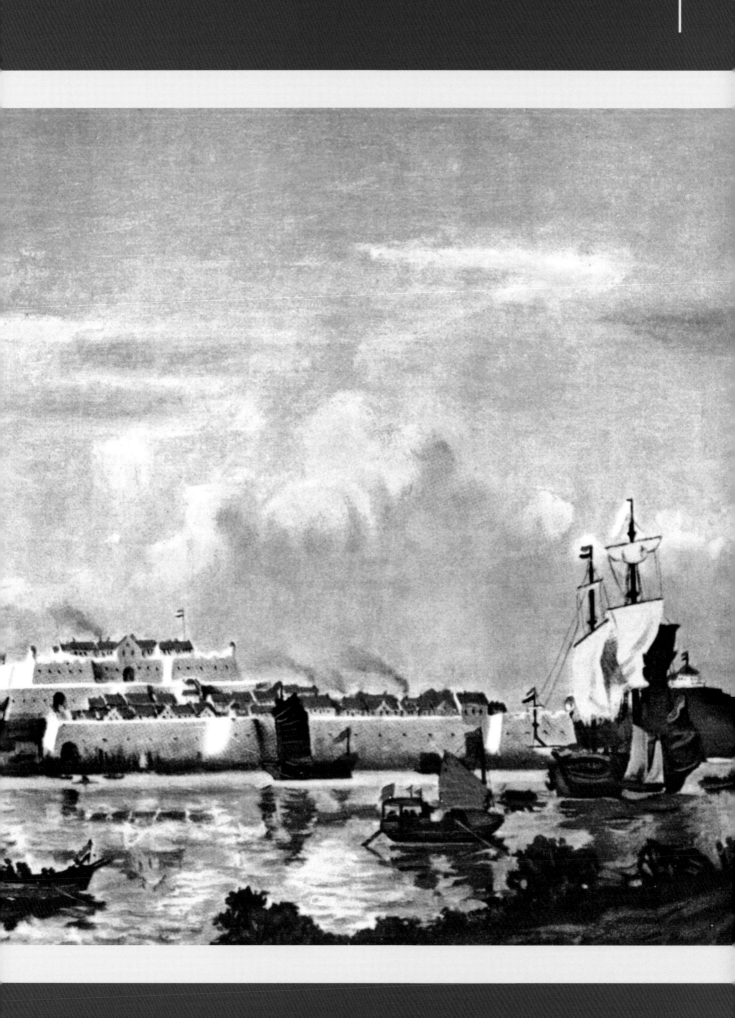

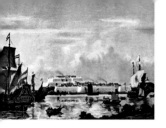

▌《台灣歷史畫帖》的發行

　　熱蘭遮城是西元一六二四年（寬永元年）九月初荷蘭軍由澎湖轉移至台灣後，立即著手建造的城邑。由於當時無法充分取得石材與磚塊，所以先使用木板與沙子，建造暫時性的防城，之後再陸續由支那取得磚塊，並且僱用支那工匠製造磚塊，逐步改造城壁。自動工以來，歷經了八年八個月，終於在一六三二年末完成設有四處稜堡的石造城。於Tayouan日誌一六三三年一月一日的項目裡，有以下記事：

　　「熱蘭遮城（應當讚美神！）的工程每天越來越有進展，城的四周皆圍上堅固的石壁。長官Putmans與商館的評議員一同前往巡視，今早日出前，於右稜堡及北方水道入口處的碉堡上，根據Zeeland最著名的Walcheren島的主要四個城鎮，為此城堡命名。那時，以火藥填裝大砲、以槍對空鳴放三響。城堡的西南稜堡命名為Middelburg、東北稜堡命名為Vlissingen、東南稜堡命名為Cdnberful、西北隅的砲台則命名為Amemuijden。此外，水道入口處的碉堡，將命名為Zablefahr（筆者音譯），並對於全能的神——熱蘭遮城及附屬建築物、東印度公司人員等等，給予經常性保護。」（文學博士村上直次郎譯註　抄譯Batavia城日誌所載）一六三五年一月以後，歷經六個多年頭，在西南二堡接連處設置外廓，於廓內建造教堂、長官邸、倉庫、兵營等等，並在海岸建造胸牆要塞。這座城原本叫做Orange（奧倫治城），一六二七年改稱為Zeelandia（熱蘭遮城）。一六六二年二月鄭成功攻略熱蘭遮城以來，將其改為安平鎮，並居住於此。台灣歸還清朝版圖後，此城不再受到昔日般的重視，因而逐漸荒廢。往後建造億載金城時，自此城壁搬取磚塊作為建材，而附近居民建造屋舍時，也有不少人盜用此城壁的磚塊。等到日本領台後，因為在本城址上方建造稅關官廳，使得熱蘭遮城的昔日面貌蕩然無存。

　　以上作品說明文翻譯自一九三九年三月三十日由台南市役所編輯兼發行、小早川篤四郎（以下稱小早川）執筆的《台灣歷史畫帖》[1]。本書採一圖一文的並列方式，共刊登二十一幅與台灣歷史相關的畫作圖片，以及二十一篇針對各幅畫作內容所作說明。畫帖的前言部分，清楚標示其乃依據「現在陳列於台南市歷史館的台灣歷史畫而製作完成……台灣歷史畫是本市於一九三五年始政四十週年紀念特設台灣歷史館之際，委託小早川篤四郎畫伯繪製，且由同畫伯涉獵種種文獻、根據精密考證而完成的作品。」

1 《台灣歷史畫帖》1939年3月30日台南市役所編輯兼發行、小早川篤四郎執筆。

既然是一九三五年針對始政四十周年紀念活動而專門繪製的「台灣歷史畫」，為何有必要於四年後，由台南市役所再行出版？針對此點，藉由台南市尹藤垣敬治[2]所撰序文，可知此畫帖的發行身繫喚起大眾對本島往事產生興趣的重責。藤垣市尹說明，遠古的史實史蹟向來不重視台灣。自十七世紀初期荷蘭人、西班牙人等等佔據此地以來，歷經鄭氏時代、清領時期，及至日本之治理，諸般制度因經年累月的整頓，如今已完全異於昔日。雖然前人可供了解史蹟的相關著書為數不少，但絕大多數文獻不是收錄附載於邑志雜著，就是偶而出現在博雅私選的相關書籍中，其記述多有疏漏。因此，《台灣歷史畫帖》將重點置於收錄「具有一貫性的本島主要史實史蹟」，致力喚起大家對本島歷史的興趣。

所謂「一貫性史實史蹟」的依據基礎，除了前市尹古澤勝之的研究資料之外，於畫帖的前言部分，提到「台灣歷史畫」的完成乃是經由小早川的精密考證，並曾獲「台北帝國大學教授文學博士村上直次郎、台北帝國大學教授岩生成一氏、台灣總督府圖書館長山中樵氏、台南第一中學校教諭前嶋信次氏」等人之指導。換句話說，從一九三五年的「台灣歷史畫」至一九三九年的《台灣歷史畫帖》，不論其形式為畫作或圖文出版，有關台灣歷史的內容建構與視覺表象，絕非單純歸予畫家一人之手，而是集結多方言說立場與研究觀點的產物。誠如畫帖的〈日曉的熱蘭遮城〉說明文，引用了村上直次郎《Batavia城日誌》的註譯，對於長期在東京發展、於一九三五年六月甫接受台南市委託繪製「台灣歷史畫」的小早川而言，當他必須以同年十月十日台南「歷史館」的開館為時程目標，盡力於四個月內完成原定的二十幅百號油畫時，村上直次郎等人於一九三五年對於「台灣歷史畫」的參與方式，恐怕並非僅止於簡單的口頭意見徵詢，極有可能以更關鍵的參與方式，涉及其畫題選擇與內容構成。關於此點，首先有必要針對「台灣歷史畫」的誕生，進行創作經緯的回溯。

台灣「歷史畫」的誕生

繼一九三四年來台寫生、舉行個展，隔年六月小早川再度來台[3]。若以《台灣日日新報》（以下稱《台日報》）的報導文為主，距離上回小早川的消息見報，已約有十年之久。在這段與台灣長久睽違的日子裡，小早川在東京屢屢創下入選帝展的佳績。當一九三四年一月二十八日《台日報》刊出「北部野球協會」將為小早川

2 古澤勝之卸任後的第九任台南市尹，並非藤垣敬治、而是河東田義一郎。但是為何《台灣歷史畫帖》會將藤垣敬治名列為台南市尹，仍待文獻確認。

3 參考1934.01.26《台灣日日新報》（2）夕刊，1934.03.02《台灣日日新報》（7），1934.03.03《台灣日日新報》（7），1935.06.22《台灣日日新報》（3）夕刊。

舉行大型懇親會的報導時，其標題指稱已使用「小早川畫伯」，而同年三月二日、三日有關小早川的個展消息，更是直稱他為「帝展系的畫家」、「帝展的中堅畫家」。就在他的創作實力備受東京畫壇肯定，深受台灣畫壇期待的此時，一九三五年七月十一日的《台日報》晚報，刊出小早川已接受「台南市台博分館『史料館』」委託繪製「歷史畫」的消息。

台南市政府擬於「史料館」陳列歷史畫的作為，實非地方性的展示活動，而是隸屬一九三五年「始政四十周年紀念台灣博覽會」（以下稱台博）的一環，其意義不可不謂不大。當時為了因應台博的舉辦，基隆、台中、台南等地均以「地方特設館」的立場，依據當地的特色策劃展覽活動，呈現「本島皆會場化」[4]的盛況。而時任台南市尹、位居台南「地方特設館」策劃重任的，便是古澤勝之（1933年10月至1938年4月，第八任台南市尹）。台南的「地方特設館」分為三大項：「歷史館」、「水族館」及「骨董館」。其中「歷史館」又分為第一、二、三會場，以及特別會場，該館可說是主辦單位最投入心力、也是最受大眾注目的展館。

「歷史館」自一九三五年十月十日開館、十二月五日閉館。依據一九三九年一月發行的《始政四十周年紀念台灣博覽會誌》，可知小早川描繪的〈夕照的普羅民遮城〉等十六件，陳列於「歷史館」的「第一會場」樓上；〈伏見宮貞愛親王混成旅團長布袋御上路〉、〈伏見宮貞愛親王御見舞〉、〈北白川宮能久親王嘉義城攻擊御指揮〉及二幅〈台南御遺跡圖〉，則陳列於「特別會場」。此外，會誌中的「第二項　其他設施」清楚明列：「歷史畫百號大小的

臺灣歷史畫帖

台南市歷史館

著作權所有

不許複製

昭和十四年三月二十日印刷
昭和十四年三月三十日發行

臺灣歷史畫帖
定價金五圓

編輯兼發行者　臺南市役所

筆者　小早川篤四郎
東京市京橋區銀座四丁目一番地
精版印刷株式會社

印刷者　精版印刷株式會社東京工場
代表者　渡邊六郎
東京市都田區東六軒一丁目二十番地

發行所　臺南市役所

4 參考1935年4月17日《始政四十周年紀念台灣博覽會ニュース》的新聞標題。

は し が き

＊此の画帖は現在臺南市歴史館に陳列の臺灣歴史画に依つて作製したもので、原画は百號大（五尺五寸／四尺三寸）の油繪である。

＊臺灣歴史画は本市が昭和十年臺灣始政四十週年紀念に臺灣歴史館特設の際小早川篤四郎画伯に其の製作を委囑し、同画伯は種々文獻を渉獵して精密な考證に基き作製せられたものである。

＊最後に同画伯の作製に對して御指導を賜つた元臺北帝國大學教授文學博士村上直次郎氏、臺北帝國大學教授岩生成一氏、臺灣總督府圖書館長山中樵氏、臺南第一中學校教諭前嶋信次氏の諸氏に謹んで感謝の意を表する次第である。

序

我が臺灣の地往古の史實史蹟は邈として其の詳を知るに由なし。十七世紀の初頭和蘭人・西班牙人等の此の地に占據し、力を日本及び支那貿易の開拓島民文化の啓發に注ぎたるが、爾後鄭氏時代清領時代を經て我が日本の治下に入るに及び、諸般の制度年に月に整頓し今や全く今昔處を異にせり。而して從來本島文化變遷の跡を温ぬべき史實史蹟に關する前人の著書論説必ずしも尠なしとせず。然れども諸れを邑志雜著に收錄附載し、偶々博雅の私選に係かるもの無きに非らずと雖も、其の逸載或は彼に詳細にして此に疏略、到底全般を通じて史實史蹟の大宗を備ふるもの尠し、本書「臺灣歴史畫帖」、其の收むる所は本島の一貫せる主要なる史實史蹟に重點を置き、前市尹古澤勝之君研究家の參考資料として刊行に着手せられたるものなり。以て往事の本島史に對する興味の喚起に裨益するに徒爾ならざるを信じて疑はざるところなり。最後に本書刊行に當り川村臺南州知事閣下より題字を賜りたる御芳志と作製指導に任じて注がれたる小早川画伯の御勞苦に對し深甚の謝意を表する次第なり。

昭和十四年二月一日

臺南市尹

藤　垣　敬　治

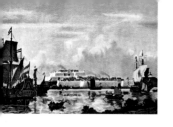

二十件大作，委託小早川畫伯繪製，完成歷史館的使命。」關於畫資部分，會誌亦明確記載「歷史畫揮毫費五千圓」，其金額約佔該館支出額的四分之一。

　　以上資料顯示：（一）小早川當時所被委託的歷史畫確實為二十件，但若將陳列於歷史館「第一會場」的十六件，加上出現在該館「特別會場」的五件，則總計是二十一件。而此數目恰與一九三九年出版的《台灣歷史畫帖》，所載件數相符。但是時至一九三七年七月，位於台南大正公園附近的清水町一丁目二十九番地的「台南市歷史館」竣工後，被陳列於該館二樓的小早川歷史畫，登記件數為二十二幅[5]。其中〈Tayouan之圖〉並未見收錄於《台灣歷史畫帖》。歷史畫在數量上顯現多種說法的現象，意味著我們宜將一九三五年的歷史畫於不同時期、因應不同目的而增減的現象，一併納入考量，並藉以探討小早川歷史畫所產生的多元敘說脈絡與視覺意象。

　　（二）不論是《始政四十周年紀念台灣博覽會誌》或是一九三五年《台日報》所發表的台南「歷史館」相關訊息，皆清楚說明台南市役所委託小早川繪製的是「歷史畫」，而非一九三九年《台灣歷史畫帖》所說的「台灣歷史畫」。換句話說，一九三五年原屬說明地方──「台南歷史」的作品，至一九三九年的《台灣歷史畫帖》，已被擴大為敘說全島──「台灣歷史」的作品規模。究其轉變，一九三七年「台南市歷史館」的開設應是關鍵之一。因為此時展示於「台南市歷史館」二樓的小早川二十二件歷史畫，已被冠上「台灣歷史畫」的用詞。由「歷史畫」轉變為「台灣歷史畫」，其間不單只是定義框的更動，實則富含重編圖像意義、重省畫作定位的機動性作用，同時亦不乏涉及統馭性視覺的強大運作。換言之，此一轉變將令我們意識到歷史畫底層所潛伏的政治性言說，且藉由比較「歷史畫」、「台灣歷史畫」的各自內擁作品群，將可促使此政治性言說結構浮現，令我們對於小早川的歷史畫繪製意義，獲得較寬廣的觀察視野。

　　（三）一九三五年歷史畫的擺設會館，出現「史料館」、「歷史館」等不同名稱。其中「史料館」的名稱使用，在今日解讀上甚易產生混淆，誤認其意指歷史館「第二會場」的「安平史料館」。實際上依據一九三五年四月十七日《始政四十周年紀念臺灣博覽會新聞》，可知「安平史料館」原本是台南「地方特設館」的理想主場地。為求此館內容充實與建築物的擴張，一九三五年五月十四日《台日報》刊出台南市決定投入經費三萬圓，建造「台南史料館」的消息。不過同年五月二十三日該報又記載，由於總督府、台南州的補助金遠不如預期，所以此項計畫遭到擱置。受此影響，台南市役所轉向台南州商借「商品陳列館」，做為興建台南史料館

5 參考《科學之台灣》6卷1．2
號，1938年5月發行。

的替代方案，並在未獲分毫國庫輔助金，僅有台博補助金二千圓、台南州補助金一萬五千圓、市費一萬圓及入場費（大人10錢、兒童5錢）的支撐下[6]，投身台南台博的「地方特設館」活動。儘管如此，在《台日報》的一般報導上，似乎仍慣以「史料館」之稱介紹台南台博的活動。最晚截至開幕兩個月前的八月，才見該報使用正式的會場名稱——「歷史館」，並明確說明小早川的歷史畫，將展示於此處。

台灣「歷史畫」的檢視

始政四十周年紀念台灣博覽會「第一會場」入口

上述一九三五年台南「歷史館」的相關規劃情形，讓人感到當時一切活動的緊迫性。參考《始政四十周年紀念台灣博覽會誌》所記錄的「歷史館」開設經過，可知一九三五年二月起事務的辦理已經開跑，但是直至同年五月經費確認後，才展開實質的策劃。彼時距離委託小早川繪製「歷史畫」的六月，不過一個月之遙。然而儘管面對時間與費用的交迫，台南市役所對於以豐富的史料做為「歷史館」重頭戲的方向，顯然不變。而且為了確保台南「歷史館」能夠充分發揮台博「地方特設館」的特色，在進度安排上，有關「史料蒐集」的工作項目[7]，甚為被重視。

首先，除了有「庶務」、「會場」、「接待」的專門負責單位外，特別設有「史料蒐集係」。其負責史料品蒐集及目錄製作、蒐集法及送返法的計畫案製作、會場陳列相關事項、古碑蒐集、標木樹立處的決定與記述文的製作等工作。而一九三五年六月，在委託小早川繪製歷史畫稍早之前，擔任「史料蒐集係」的事務人員舉行第一次會議，並於「台北鐵道旅館」舉辦關於史料蒐集的座談會。進入八月後，史料蒐集的相關會議，隨著開館腳步越來越近，訂於每週舉辦一次。

值得注意的是，在「史料蒐集係」的職員名單中，擔任主掌的「係長」是村上玉吉，而列於「係員」之一的「前島信次」，即是一九三九年《台灣歷史畫帖》所提起，曾給予小早川指導的「台南第一中學校教諭前嶋信次」。此外，在「歷史館」的「役員　囑託」部分，名列其間的村上直次郎、山中樵、岩生成一，皆是指導歷史畫的人士。很顯然的，當一九三五年小早川以畫家身分接下歷史畫創作，對於要呈現何種樣貌的史料，上自古澤台南市尹、「役員 囑託」村上直次郎、山中樵、岩生成一、乃至「史料蒐集係員」的前島信次，他們這群身兼主辦單位的主事者，皆有重要的指導權責。此點藉由小早川實際創作歷史畫的過程，亦可得到驗證。

6 參考《始政四十周年紀念台灣博覽會誌》，1939年1月發行。

7 同註6。

一九三五年七月十一日《台日報》指出，小早川不僅移居台南，每天前往熱蘭遮城等廢墟認真寫生，亦前往台北的圖書館找尋資料，務求能畫出足以留傳後世的歷史畫。此外，在創作上他也聽取帝大的村上直次郎博士、山中樵館長的意見，進行腹稿的推敲。

同年七月底小早川完成畫稿十餘張後，二十九日的《台日報》刊出，二十七日早上十點，古澤台南市尹在辦公室召集村上、鹿沼等關係者，進行畫稿實際狀況的「檢視」，並一致認為其完成度相當高。此外，二十八日的《台南新報》，亦有類似內容刊載，只是「檢視」時間寫為七月二十九日下午二至四點。若視《台南新報》的報導無誤，那麼小早川的歷史畫畫稿，至少於七月底密集地進行了兩次「檢視」。而出席二十九日這場會議者，有台南市的古澤市尹、佐藤教育課長、台南州地方課的谷田幸三、史料蒐集係長村上玉吉、鹿沼留吉、風野鐵吉、菅虎吉、野田八平、石陽睢，以及小早川本人。會中，小早川向大家展示已經完成的畫稿，進行意見交換，同時商討今後的史料蒐集狀況。

8 參考1935.08.08《台灣日日新報》（5）。

一九三五年八月一日，歷經月餘的創作，號稱「歷史畫的首要作品」──〈日曉的熱蘭遮城〉，終於完成[8]。當天早上，古澤台南市尹、伊（佐）藤教育課長隨即趕往觀賞，並因作品表現得相當好，感到又驚又喜。

依據同年八月八日《台日報》所記，小早川的作畫地點位於台南市末廣公學校新建的二樓教室。當記者前往拜訪時，小早川向記者表示，原本預定十張畫稿需時兩星期，沒想到卻花了兩個月。為了趕上開幕在即的作畫截止日，他特意找來活躍於東京畫壇、同樣是帝展系的畫家松本富太郎幫忙。

一九三五年九月二十一日《台日報》公布小早川又再完成七件油畫──〈故北白川宮殿下嘉義城攻擊〉、〈伏見宮殿下布袋御登陸〉、〈荷蘭人對鄭成功的投降〉、〈濱田彌兵衛攻入熱蘭遮城〉、〈普羅民遮城〉、〈鄭成功和荷蘭船的海戰〉、〈新港蕃社蕃丁的狩鹿〉。此報導尚指出，「歷史館」開館前，小早川將完成十三幅，剩下的七幅擬在會期中，漸次完成。

9 參考1935.10.06《台灣日日新報》（5）。

兩週後，青木台南第二艦隊長在古澤市尹的陪同下，前往拜訪小早川，並參觀歷史畫十餘幅[9]。

10 參考1935.10.06《台灣日日新報》（5），1935.10.08《台灣日日新報》（8）。

十月八日上午，「歷史館」針對小早川送來的十餘幅歷史畫，展開布展。主辦單位表示一經陳列完畢，不論何時皆可開館迎賓[10]。

由上述《台日報》所報導的小早川歷史畫繪製經過，可深刻感受到主辦單位的強大關心。正如同當初委託小早川繪製歷史畫的原因之一，乃在於藉由畫作的

展示，「為容易陷入無味乾燥的史料館，注入開朗的空氣」[11]，就視覺的讀取而言，「歷史館」的文獻、器物等等展示物，因本身即是史實的一部分，其帶給觀者的觀看方式與領會歷史意義的方法，是截然不同於歷史畫的。小早川的歷史畫是以後人的立場，藉由拜訪遺跡、閱讀文獻、參考學者專家研究，進而憑靠畫家的想像力與技術，以回溯的方式，描繪出昔日景物的樣貌，並藉由畫面的公開展示，提供觀者緬懷今日已不復在的歷史人、事、物，進而完善其傳達使命。這可說是一項歷史事蹟的顯影工作。

小早川篤四郎
日曉的熱蘭遮城（局部）

整體而言，歷史畫的繪製處處需要畫家的想像力激發，一方面用以突顯畫家的創作能力，令觀者折服，另一方面則在誘發觀畫樂趣的過程當中，強化觀者對於圖像的信任，最終達成歷史畫的核心使命——相信畫面上所描繪的歷史場景，是真相的紀錄。然而，正因為歷史畫的內容與構圖，將決定「真實性」能否絕對傳達，因此不論對小早川或台南「歷史館」而言，任何不適宜的「想像力」發揮都將是問題。因此，可以看到畫家必須聽取專家學者的意見，時刻確保其想像力確立在「正確的」史實文獻上；同時，主辦單位積極搜尋史料協助作畫，並自畫稿的初成階段，即進行作品的「檢視」。基本上雙方皆對於正確的想像力，各自提出可信的操控模式，並且互相接納。

就此點而言，擁有歷史畫首要作品之稱的〈日曉的熱蘭遮城〉，正足以提供多方觀察。

〈日曉的熱蘭遮城〉的繪製

堪稱台灣最古老建築要塞的熱蘭遮城，至日治時期已是斷壁殘垣，日人遂於此建造「稅關官舍」，另作他途使用。一九二九年台南州建造「休憩所」，一九三〇年買收舊城廓的一部分，同年總督府撥款興建「俱樂部」，之後改由台南州接管，並陸續買收舊城廓的民有地，進行城壁的修築與內部整理[12]。是年十月二十六日至十一月七日，台南州為紀念熱蘭遮城建城三百年，舉辦規模盛大的「台灣文化三百年紀念活動」。儘管村上直次郎曾發表〈有關台灣文化三百年紀念會〉[13]，說明一六三〇並非熱蘭遮城建城之年，此點純屬文獻上的紀錄錯誤，但是台南州政府仍大力籌劃相關紀念活動，透過「台灣史料展覽會」、「台灣史實演講會」，多方介紹熱蘭遮城的相關歷史，並針對熱蘭遮城的建築物，提出重修計畫。根據九月五

11 參考1935.07.11《台灣日日新報》（2）夕刊。

12 參考《史蹟名勝天然紀念物調查資料》，1931年發行。

13 村上直次郎〈台灣文化三百年紀念会について〉，收錄於《台灣時報》第132號，1930年11月發行。

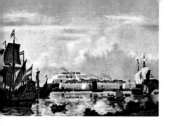

日《台日報》的報導，熱蘭遮城重修計畫定於同年十一月下旬左右完工，重修後的模樣將近似鄭成功占據此城時的外觀。

相形於「台灣文化三百年紀念活動」對於熱蘭遮城歷史的高度關心，台南台博「地方特設館」亦對熱蘭遮城的介紹，投入相當心血。「歷史館」的「第二會場」即以荷蘭時代的特殊關係史料為主。籌備期間的七、八月，「歷史館」特別進行熱蘭遮城附近的出土文物蒐集，並製作熱蘭遮城的模型。完成後的模型長六呎・寬九呎（依原文所記單位），於「第二會場」的「第三室」展出。當年八月十五日《台日報》提到，「山中台北圖書館長、岩生帝大助教授」對此模型製作計畫大表支持。文中的山中、岩生，即是亦有參與指導歷史畫的「役員　囑託」山中樵與岩生成一。

值得注意的是，對照一九三〇年「台灣文化三百年紀念活動」與一九三五年台南「歷史館」的核心主辦人員名單，可發覺有數位姓名重複，且多是參與指導歷史畫的人士。例如擔任「台灣文化三百年紀念活動」顧問的村上直次郎、山中樵，既是「歷史館」的「役員　囑託」，亦是指導歷史畫的主要人物。此外，名列「台灣文化三百年紀念活動」評議員的村上玉吉，是「歷史館」的「史料蒐集係　係長」，他與另一名同樣擔任評議員的鹿沼留吉，皆曾參與一九三五年七月對歷史畫畫稿的「檢視」。上述人脈的交疊，不無敍說著一九三五年小早川的歷史畫繪製與一九三〇年的「台灣文化三百年紀念活動」，保有一定程度的相關性。特別是將一九三〇年十月二十七日村上直次郎為「台灣史實演講會」所發表的〈熱蘭遮城的築城史話〉，與一九三九年刊載於《台灣歷史畫帖》的〈日曉的熱蘭遮城〉說明文，兩者加以比較，可察覺小早川繪製〈日曉的熱蘭遮城〉時，受到村上直次郎的觀點影響極大。

在驗證此項論述之前，必須加以說明的是：（一）一九三〇年「台灣文化三百年紀念活動」的「台灣史實演講會」內容及另外一篇幣原坦的文稿，曾被彙編為《台灣文化史說》、《續台灣文化史說》。一九三五年始政四十周年紀念時，台南州共榮會台南支會將二書再次集結，成為單本的《台灣文化史說》。換句話說，當一九三五年小早川繪製歷史畫時，上述書籍皆有可能得手閱讀。更遑論身為《台灣文化史說》著者之一的村上直次郎，是小早川重要的史實相關諮詢者。

（二）一九三九年刊載於《台灣歷史畫帖》的說明文，可提供讀者了解小早川歷史畫的繪製內容，多能反映當年他的構想與依據。雖說他到底研讀了何種文獻、吸收了誰的研究觀點，目前並無法詳細確認之。不過透過掌握其周遭人脈關係，亦是一種釐清歷史畫依據為何的方法。因此基於一九三〇年「台灣文化三百年紀念活

動」與一九三五年小早川的歷史畫，兩者之間的人脈重疊現象，將村上直次郎於一九三〇年「台灣文化三百年紀念活動」所發表的言論，亦納入觀察歷史畫的要項當中，應有其合理之處。

實際上，將一九三〇年村上直次郎發表的〈熱蘭遮城的築城史話〉（以下簡稱〈史話〉）與一九三九年《台灣歷史畫帖》的〈日曉的熱蘭遮城〉說明文比對後，可發現：

（一）〈日曉的熱蘭遮城〉說明文的第一段，是摘要自〈史話〉的「Tayouan島的奧倫治城」一章，特別是此章引述《Batavia城日誌》一六二五年四月九日的內容部分。

（二）〈日曉的熱蘭遮城〉說明文的第二段，來自〈史話〉的「完成的熱蘭遮城」一章，特別是此章引述《Batavia城日誌》一六三三年一月一日的部分。

（三）小早川對於〈史話〉的引述，並不止於〈日曉的熱蘭遮城〉的說明文。另一件歷史畫〈夕照的普羅民遮城〉的說明文，亦引述自〈史話〉的「熱蘭遮城及普羅民遮城的荒廢」一章。

除了〈史話〉之外，村上直次郎譯著的《Batavia城日誌》（以下簡稱《日誌》），似乎也是小早川的重要參考文獻。《日誌》於一九三七年由「日蘭交通史料研究会」初次出版。雖然出版時間在小早川繪製歷史畫之後，但是依據岩生成一的解釋[14]，一九三五年九月自大學退休、返回日本的村上直次郎，任教台北帝國大學時期，便負責總督府的台灣史編纂工作。《日誌》乃是返日後的他，為舊稿添筆、並附上詳細序說後的內容。換言之，村上直次郎對於《日誌》的研究與撰寫，早於離台前便已完成不少。這意味著一九三五年小早川在向村上直次郎徵詢歷史畫的相關史實時，極有可能閱讀過已譯註的《日誌》。

不容忽視的是，村上直次郎為《日誌》所附上的「序說」，其內容多被《台灣歷史畫帖》的說明文引用。例如：

（一）「荷蘭人的台灣占據」一節與作品〈西班牙人的北部台灣占據〉的說明文。

（二）「台灣蕃社的歸順」一節與作品〈荷蘭人的蕃人教化〉的說明文。

（三）「國姓爺（鄭成功）的台灣攻略」一節與作品〈最後的離別〉、〈鄭成功和荷蘭軍的海戰〉、〈鄭成功和荷蘭軍的議和談判〉的說明文。

儘管「序說」並非《日誌》之正文，是屬於《日誌》內容發生背景的補述。但是在村上直次郎的翻譯與註解下，「序說」的編述方式與內容，幾近一部十七世

14 參考岩生成一〈東洋文庫版にあたって〉（〈有關東洋文庫版〉），收錄於《バタヴィア城日誌》，1978年7月1日初版第二刷，譯著者村上直次郎，平凡社發行。

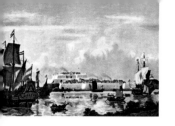

紀荷蘭時期、鄭成功時期的長篇台灣史。推測此「序說」的誕生，並非村上直次郎一九三五年九月返日後的新作，應是他長年為總督府編纂台灣史的研究結晶。因此，當一九三五年小早川繪製歷史畫時，即有可能已接觸過日後成為《日誌》「序說」的台灣史料。

上述〈熱蘭遮城的築城史話〉、《Batavia城日誌》的「序說」與《台灣歷史畫帖》說明文的比對，明確驗證了在言說的層次上，村上直次郎對於小早川的影響。相形於此，在作品的畫面部分，村上直次郎對歷史畫的直接影響為何？關於此點，首先可以注意到一九三五年的〈史話〉與一九三七年的《日誌》，均收錄有熱蘭遮城的相關圖版。若與小早川的〈日曉的熱蘭遮城〉比較，有兩幅圖片亦採相同模式，自海上眺望熱蘭遮城。一幅是原刊載於《東印度旅行日記》的〈熱蘭遮城圖〉，另一幅是《荷蘭東印度公司支那遣使錄》的〈Tayvan熱蘭遮城圖〉，後者曾二度出現於〈史話〉與《日誌》中。

在〈史話〉中，〈熱蘭遮城圖〉被安排在「一六二九年的熱蘭遮城」的章節，〈Tayvan熱蘭遮城圖〉出現在「完成的熱蘭遮城」的段落。依據村上直次郎的說明，〈熱蘭遮城圖〉應該是一六二九年對於熱蘭遮城的摹寫，而〈Tayvan熱蘭遮城圖〉非常接近一六四〇年熱蘭遮城的竣工外貌。

基本上小早川的〈日曉的熱蘭遮城〉，在媒材上、畫面的大體構圖上，是截然不同於二圖的。但是經由細部比對，仍可發現：

（一）〈日曉的熱蘭遮城〉的前景，描繪熱蘭遮城對岸有樹木叢生的部分，近似〈Tayvan熱蘭遮城圖〉的前景。

（二）航行於〈日曉的熱蘭遮城〉的海面船隻，採綜合〈熱蘭遮城圖〉與〈Tayvan熱蘭遮城圖〉的船隻種類。

（三）出現在〈日曉的熱蘭遮城〉背景的雲彩，近似〈Tayvan熱蘭遮城圖〉的表現。

儘管如此，〈日曉的熱蘭遮城〉在關鍵主景——熱蘭遮城的描繪上，雖然和〈Tayvan熱蘭遮城圖〉一樣皆採竣工後的樣貌，但是在城宇的建築結構與視覺意象的呈現上，小早川的描繪方式顯然大不相同。

（一）相較於〈Tayvan熱蘭遮城圖〉採取由上而下的視點，俯瞰熱蘭遮城及城外的附屬建築物，〈日曉的熱蘭遮城〉選取了與城宇高度相近的平視角度，並捨棄城外附屬建築物的入景，將視點完全聚焦於熱蘭遮城。

（二）依據〈日曉的熱蘭遮城〉說明文所引用的《日誌》條文，可知熱蘭遮

城於西南、東北、東南、西北，建有
四座稜堡，且西北稜堡設有砲台。觀
察〈Tayvan熱蘭遮城圖〉，可輕易於畫
面上發現四座稜堡與架設於西北稜堡的
砲台，充分顯現熱蘭遮城堅不可破的防
禦功能。但是〈日曉的熱蘭遮城〉卻絲
毫看不到類似的構圖。雖說寬厚的城壁
與城上孔洞，能使人感受到此城的堅固
與某種程度的防禦性，但是該畫在各城
層的相接區域間，填滿了一棟又一棟的
紅頂白身建築物。這樣的場景不僅未見
於《日誌》的條文，亦未出現於〈Tayvan
熱蘭遮城圖〉，甚至是〈熱蘭遮城
圖〉。

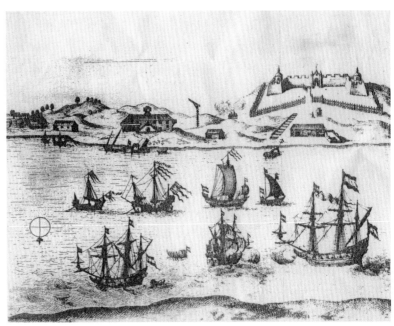

（三）〈Tayvan熱蘭遮城圖〉在畫
面右方描繪接續熱蘭遮城的高地，以及
一路弧形相連、直至熱蘭遮城後方的海
上陸面，但是〈日曉的熱蘭遮城〉卻看
不到如此的地理位置與地形交代。最多
僅可以在畫面右方角落，看到高高隆起
的綠色山丘，以及山丘上飄揚著荷蘭旗
幟的紅頂白身建築物。實際上〈史話〉

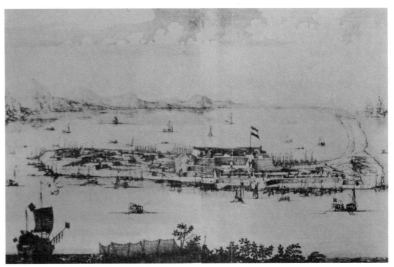

刊載〈Tayvan熱蘭遮城圖〉及〈熱蘭遮城圖〉的相關章節中，曾提及熱蘭遮城外的山
丘是一大威脅，此處的失守將有助於敵人長驅直入。為解決此缺點，依據村上直次
郎所述，一六七五年出版的《被忽略的福爾摩沙》提到荷蘭人於山丘上建造石作碉
堡，將之命名為Utrecht，並架設大砲、派兵增援於此。如此嚴密的防禦景象，均未出
現於〈Tayvan熱蘭遮城圖〉或小早川的〈日曉的熱蘭遮城〉。若以時間點加以考量，
一六七一年出版的〈Tayvan熱蘭遮城圖〉是以一六四〇年竣工後不久的熱蘭遮城為
題，當時山丘上的防禦工程有可能尚未完備，因此難以入畫；但是畫面上熱蘭遮城
立於漫漫蜿蜒的海上陸地前方，以及畫面右方刻意著墨的山丘隆起地形，仍令人一
目暸然熱蘭遮城位居第一防線的重要性，以及城外高處山丘攸關熱蘭遮城安危的地

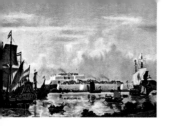

理要塞。相較之下，小早川的〈日曉的熱蘭遮城〉顯然平和許多。不僅省略敘說熱蘭遮城與後方陸地的接連關係，減緩熱蘭遮城肩負防守重地的印象；其未將高處山丘的碉堡、大砲入畫，僅以一座城屬建築物加以替代的手法，亦降低不少對於熱蘭遮城先天地勢的弱點意識。

▍〈日曉的熱蘭遮城〉的新歷史創造

綜觀上述畫面比較，可發現〈日曉的熱蘭遮城〉保有參考〈熱蘭遮城圖〉與〈Tayvan熱蘭遮城圖〉的痕跡。但在這同時，小早川也描繪不少與二圖、甚至是熱蘭遮城相關文獻截然不同的場景，而且主要集中於主景的熱蘭遮城。

值得思索的是，就後者小早川新添繪增部分，不僅目前出土的文獻不見台南「歷史館」有提出異議，就連其與「第二會場 第三室」的熱蘭遮城模型的外觀是否異同，亦未被論及。究其緣由，應是小早川的歷史畫已擁有結構每幅畫作相關性的完整脈絡，並令會場的觀者清楚感受之、信服之。而此特點不無提醒著我們，對於〈日曉的熱蘭遮城〉的詮釋，當不能單獨視之，而是必須掌握其所彰顯的視覺意象，並針對此視覺作用與其他作品所產生的共鳴為何，進行全盤性的探索。

基於此，觀察前述出現在〈日曉的熱蘭遮城〉的三項獨特描寫，將可為熱蘭遮城塑造以下特殊性格：

（一）〈Tayvan熱蘭遮城圖〉藉由俯視取景熱蘭遮城全貌的構圖，基本上是充滿統馭性視線的。就主權者而言，對於畫面中的熱蘭遮城，得以一覽無遺的視覺經驗，象徵著軍威所及、武力所在，以及在這背後的掠奪成功與財富取得；相對地，就非主權者而言，畫面中城垣環繞、架設大砲的熱蘭遮城，意味著城邑擁有者的堅固護城意志，以及斷然不可侵的恫嚇。相形之下，〈日曉的熱蘭遮城〉選擇低遠的取景方式，以致熱蘭遮城的高度不及畫面的二分之一處，絲毫不具威嚇感。對於俯視取景的放棄，意味著當時建造此城的荷蘭軍的主權宣示與威勢主張，在此處並不獲得沿用。其理由不單只是畫家本人不是荷蘭人的問題，而是因為歷史畫的其他作品多方強調，早在荷蘭人來台之前，日本商船便已航行至台灣，與安平一帶的原住民、自中國而來的商人進行買賣，甚至後來也有日本人落腳於此。基於這樣的台日歷史關係設定，小早川斷然不可能於一九三五年始政四十週年紀念活動中，於〈日曉的熱蘭遮城〉再現荷蘭軍的威勢、再倡荷蘭軍對於台灣的主權。

（二）〈日曉的熱蘭遮城〉對於熱蘭遮城的外觀描繪，全然省略具有攻擊性的稜堡與砲台，甚至在城層的相接區域間，畫滿了看似可供人居住的紅白屋舍。在此描繪下，熱蘭遮城與其說是牢不可破的城邑，不如說更接近一座建立於海上陸地，便利航行且適合居住的高城。如眾所知，熱蘭遮城的最大建設功效，在於確保荷蘭於東亞地區從事海上貿易的商業霸權。而堅固的城池與強力的砲火，更是不可或缺的配備。但是在小早川筆下，熱蘭遮城卻是全然的卸甲狀態，只是任由航行於海面上的船隻，提醒著熱蘭遮城所發揮的商業功效。棄軍火、重通商，此項熱蘭遮城的描繪方式，與其他幅講述日本人於荷蘭時期來台行商的歷史畫，擁有共通的敘說手法，特別是描繪濱田彌兵衛襲擊荷蘭Nuyts長官事件的〈濱田彌兵衛〉。在〈濱田彌兵衛〉的說明文中，事件被定調為起因自海上貿易的關稅衝突，且強調濱田彌兵衛綑綁Nuyts長官、迫使荷蘭軍聽降的行為，是「大大展現日本人的勇武」。顯然地，〈日曉的熱蘭遮城〉省略熱蘭遮城具有武力攻擊的外觀，將同時淡化荷蘭的國權掌控，而該城商業屬性的保留，則有助於將濱田彌兵衛的暴力行為，解釋為日本商人受屈後，憤而挺身對抗的忠貞氣節表現。

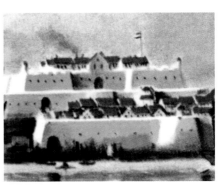

　　（三）〈日曉的熱蘭遮城〉在捨去熱蘭遮城外觀的武力攻防時，也不刻意強調熱蘭遮城身居軍事重鎮的事實，就連攸關熱蘭遮城存亡的Utrecht碉堡，也不見蹤影。一六六一年底鄭成功進攻熱蘭遮城時，所幸城內人士暗通，告知只要奪取城外高地的Utrecht碉堡，即可攻陷城塞。鄭成功聽從其計，於一六六二年一月底攻下Utrecht碉堡，果然迫使荷蘭軍開城投降。換句話說，Utrecht碉堡是促成台灣由荷蘭時期進入鄭成功時期的一大關鍵。但是在〈日曉的熱蘭遮城〉中，原本的Utrecht碉堡卻被描繪為尖頂圓柱型的紅白屋，絲毫不具防守性。究其原因，除與前述兩項因素有所共通，皆不標榜熱蘭遮城荷蘭軍的威武軍勢之外，對於講述擁有日本人血統的鄭成功，如何打敗荷蘭軍的種種事蹟而言，出現在〈日曉的熱蘭遮城〉的薄弱軍防，不乏彰顯鄭成功一舉攻下熱蘭遮城的伏筆作用。

　　整體而言，〈日曉的熱蘭遮城〉是一件再確切不過的「歷史畫」。它不僅參考以往的「歷史」，也創新不少「新歷史」。此畫的誕生，意味著畫家為詮釋某一特定「歷史」而完成的視覺意象，獲得當時社會一定程度的認同與接納。其間所被反映的，不僅止於畫家的技藝與巧思，實則涉及所被需要的共同「歷史」為何物。

　　以〈日曉的熱蘭遮城〉的「歷史」營造為鑑，在更進一步探討其他歷史畫所達成的「歷史」新意象為何之前，以下將先進行〈日曉的熱蘭遮城〉的畫家——小早川篤四郎的在台畫歷簡介。

Ⅱ●

小早川篤四郎的
在台畫歷

一八九三年出生於廣島的小早川篤四郎（以下稱小早川），其生平與畫歷在台灣近代美術史的研究中，並不常被提及[15]。主因之一，應與他活躍於台灣畫壇的時期有關。相形於一九〇〇年代末期起，由石川欽一郎（以下稱石川）指導的「紫瀾會」畫會活動，經常見到他的參與，至一九一〇年代末期，幾乎不再於台灣畫壇看到他的蹤影。然而儘管如此，一九三五年他仍能接獲台南「歷史館」的請託，成為繪製歷史畫重任的唯一畫家[16]。有關此點的探討，掌握一九〇〇年代末期至一九一〇年代末期小早川的在台創作情形，應是首要。

「紫瀾會」時期

「紫瀾會」為一九〇八年春天，由時任台北中學校與台灣總督府國語學校的兼任美術教師石川所發起。依據學者顏娟英的研究[17]，該會於同年五月首次舉辦寫生展，是台灣第一次美術研究團體的發表會。隨著入會人數的增加，「紫瀾會」的作品發表與展覽會舉辦，愈見頻繁且規律。一九〇九年五月底於台北中學校樓上舉行的紫瀾會水彩畫展，雖適逢週日，但參觀者絡繹不絕。六月一日的《台日報》認為這群石川的門生們要較一月底的寫生畫展，明顯進步不少。其中小早川守（即小早川篤四郎）被評為：「雖然作畫不久，但是完成度頗高，作品〈初夏的鄉下路徑〉是將來的有望之作。」

翌年「紫瀾會」的展覽規模越來越大。四月的水彩畫展覽使用了台灣總督府國語學校三間教室[18]，其中，「第一室」與「第三室」的一部分，為「石川畫伯直屬門下生」的展示區，小早川的作品亦展示於此。他的〈早晨的河川〉與小熊寅之助、入江操、花園氏、中村氏等會員的作品被視為「佳作」。同年年底，他的〈小南門街〉[19]與小熊寅之助、入江操、松崎靜祐的作品，一同被刊登於《台日報》，頗有「紫瀾會」代表旗手的意味。

由上述四月水彩畫展的參展者來看，石川所任教的台北中學校與台灣總督府國語學校的出身者，位居多數。其中又以台北中學校體系的團體，更為積極。一九一〇至一二年間，台北中學校「寫生班」多次舉行水彩畫展[20]。及至一九一三年，出現另由台北中學校的「中學會」所主辦的洋畫展覽。而依據一九〇九年八月十五日漢文版《台日報》，可知小早川即為「中學會」的成員。

一九一三年一月五日於西門外街第一小學校，「中學會」主辦「洋畫展覽

[15] 最具代表性研究，首推黃琪惠〈再現與改造歷史－1935年博覽會中的「台灣歷史畫」〉，收錄於《國立台灣大學美術史研究集刊》第20期，2006年3月出版。

[16] 〈最後的離別〉繪製者應為顏水龍。但是1935年有關報導台南「歷史館」、或是小早川篤四郎繪製「歷史畫」的公開消息，甚至是1939年發行的《台灣歷史畫帖》，均不曾明確提及此事。

[17] 參考顏娟英〈殖民地官方品味的變遷：石川欽一郎與台灣書畫會1908-1917〉，發表於「李澤藩與台灣美術學術研討會」，國立新竹師範學院、李澤藩藝術基金會主辦，2004年。

[18] 參考1910.04.01《台灣日日新報》（5），1910.04.03《台灣日日新報》（7），1910.04.05《台灣日日新報》（5）漢文。

[19] 參考1910.12.02《台灣日日新報》（7）。報紙所刊登的畫作題名為〈小門南街通〉，推測應為〈小南門街通〉的誤植。

[20] 參考1910.10.11《台灣日日新報》（3）漢文、1910.10.13《台灣日日新報》（3）漢文、1911.11.12《台灣日日新報》（7）、1911.12.12《台灣日日新報》（7）。

石川欽一郎簽名與肖像

會」。參展者之一的小早川，其作品量位居石川門生之冠。隔日的《台日報》評論他為：「這個人什麼都試，所以弄不清楚哪一個才是他的技藝特長。不過最沒問題的，應該是他的風景畫。在會場上環視一圈他的畫作，立即映入我眼簾的，是〈港口的晨霧〉、〈殘雪〉兩件作品。前者用紫過度、小舟過濃，是遺憾之處，但仍不失帶給人舒適的感受，可說是最遵守石川氏作風的作品。」

被認為得到石川真傳的小早川，究竟於「中學會」扮演何種角色？由一九一三年十月三日《台日報》的報導，可知「中學會」於此年新設「洋畫研究部」，部員達二十餘名，且由小早川擔任「中學會」的幹事，負責指導洋畫研究部。同年十月五日，中學會洋畫研究部舉辦第一屆試作展覽會[21]。參展者除了小早川與會員外，石川與「紫瀾會」會員小熊寅之助等人，皆挺身參加。而彷彿說明他的指導能力受到肯定一般，一九一四年六月於附屬小學校舉行「各學校成績品展覽會」時，在《台日報》介紹參展者的版面中[22]，小早川之名已排序於石川之後。此篇報導指出，「當地青年畫家當中，表現傑出的」小早川，是唯一展示油畫的一人，這些作品是他由水彩轉入油畫的第一步試作，「畫面上洋溢著鮮麗而豐富的色彩，以及某種令人懷念的情趣。〈池塘〉是最符合這些特徵的作品。而〈落日〉是件大作，天空的調性很好，但是整體上仍有疏漏。」

眼見「中學會」的積極運作，「紫瀾會」在沉寂數年後，於一九一四年十月十八日決定「再興」[23]。是日舉行「發會式」，會後並前往板橋寫生。而為求會務的順暢運行，特別設有三名幹事：小熊寅之助、渡邊竹次郎，以及小早川。此外亦設立基金，以一幅三圓的方式，舉行會員作品的募款。根據一九一五年一月《台日報》報導，小早川亦名列作品的募款會員當中，而且至當月為止，「紫瀾會」的會員已多達四十名。

在重新集合人力與重整會務發展的腳步下，再興後的「紫瀾會」充滿活動能量。一九一五年四月，「紫瀾會」跳脫以往以台北為展覽據點的作法，前往宜蘭公學校舉辦展覽[24]。同年十二月十八日《台日報》刊出「紫瀾會」將新設「研究所」，每週上課三次，內容由鉛筆、木炭至水彩，循序教導之。地點與負責人為：「八甲庄211番的小早川篤四郎」，並於一九一六年一月十一日，正式運作[25]。

21 參考1913.10.03《台灣日日新報》（7）、1913.10.04《台灣日日新報》（6）、1913.10.06《台灣日日新報》（5）。

22 參考1914.06.21《台灣日日新報》（4）。

23 參考1914.10.16《台灣日日新報》（3）。

24 參考1915.04.18《台灣日日新報》（6）。

25 參考1916.01.10《台灣日日新報》（5）。

然而不知明確原因為何，在往後《台日報》的美術記事中，卻鮮少見到有關紫瀾會研究所的單獨活動報導。倒是一九一六年連連出現「紫瀾會」與「蛇木會」舉辦聯合展的消息[26]。一九一五年二月舉辦第一次美術展的「蛇木會」[27]，成員包括高木義幸、蜂谷彬、須田速人、荒木榮一郎等人。其展示項目較「紫瀾會」多元，除水彩畫、油畫之外，第一屆會展即有雕刻。此外，亦發行名為《蛇木》的雜誌。

　　有關聯展的舉辦原因，礙於文獻的短缺，難以斷定。但是（一）「蛇木會」會員之一的勝田勝明，亦是「紫瀾會」的會員。一九一五年一月「紫瀾會」的基金募款活動，便可見到他與小早川同列募款會員當中。由此推測，二畫會的共同會員或是促成此聯展的推手；（二）根據一九二四年四月十四日《台日報》的小早川文章：〈致離台的高木義幸兄〉，小早川與高木義幸於十二、三年前即相識。而且依據一九一六年《台灣總督府文官職員錄》，可知二人當時皆為總督府「營繕課」的職員，高木義幸名列「技師」，小早川是「雇」。身居兩畫會核心人物的這二人，既為繪畫愛好者、又是同事，此番情誼應是促成聯展的重要因素；（三）向來位居「紫瀾會」指導地位的石川，於一九一六年八月九日離台返日。他的離台，應是直接造成紫瀾會研究所無法依原定計畫實施的主因。對於陷入群龍無首的紫瀾會研究所而言，與「蛇木會」的聯展或具有開啟另一方向的意味，是項值得嘗試的活動模式。

　　無論如何，一九一六年起的兩會聯展，引來相當程度的注目。同年五月六日開辦的聯合展，展出油畫、水彩畫約六十幅，以及素描十數件。並因展覽大獲好評，使得閉幕日由原定的八日延至十日。其中，小早川展出作品十二件，被認為是「最具苦心痕跡」的作品群。而一九一六年五月八日《台日報》的評論，指出「正因為（小早川）是個太靈巧的人，所以作品常常出現輕率的缺點。然而無從挑剔的是，他的作品總是帶給人舒適的感覺。就個人期待而言，就是希望他能『畫得糟糕一些』。」

　　至同年十月的第三次聯展，展出項目更顯多元，除了繪畫之外，還有雕刻與圖案。十月二十八日《台日報》稱兩畫會的聯展，越來越獲得社會的認同，「如今已被當成是台灣的文展一般，深深受到期待」，而小早川的〈日出前〉、〈日落時〉、〈西方的天空〉，則被評為「畫面上的光線表現，顯現諸多苦心的痕跡」。

　　整體而言，一九一六年起的「紫瀾會」・「蛇木會」聯合展，為雙方團體帶來了新氣象，特別是高木義幸遷居至苗圃前方之後，小早川亦搬家到好友新居的後面，一時間雙方繪畫團體的研究交流，越來越興盛[28]。

26 參考1916.05.06《台灣日日新報》（7），1916.05.08《台灣日日新報》（5），1916.10.28《台灣日日新報》（7），1916.10.31《台灣日日新報》（7）。

27 參考1915.02.14《台灣日日新報》（7）。

28 參考小早川篤四郎文章：〈台湾を去る高木義幸兄へ〉，1924.04.14.《台灣日日新報》（4）。

然而就在這時期之後，小早川的在台活動似乎便停止了。根據黃琪惠的研究，當時年屆二十三歲的小早川應是返回日本內地入伍，之後進入本鄉繪畫研究所，繼續畫藝的鑽研。

綜觀上述經歷，可知自「紫瀾會」創會以來，小早川很快地便受到注目，被視為是有望的畫家。面對周遭的期待，他也總是努力付出，不論在創作數量或學習石川的用色、構圖，往往表現得比其他門生更勝一籌。這股對於繪畫創作的熱誠，不僅讓他勇於挑戰各種技法，達到精巧熟練之境，也讓他積極參與「中學會」對於洋畫研究部的經營，肩負起指導畫技的重責，並因此一展畫會經營的才能，得而於日後「紫瀾會」的再興、「紫瀾會」的組織革新，受到器用，位居主導的核心地位。

然而不可否認的是，不論是「紫瀾會」、「中學會」的洋畫研究部、甚至是「紫瀾會」與「蛇木會」的聯展，礙於當時台灣畫壇百事待興的局面，其活動總是容易陷入難以長續經營的困境，以致後來會員流失、畫會匿跡，難為台灣畫壇開創新局面。若論其間賴以持續推動的，恐怕就是像小早川所持有的那股愛畫畫的意志吧。誠如數年後他所發表的懷述文章，提起當年「位於八甲庄平交道轉角處的我家，每晚近十人聚集一起，大家熱情而用心地用木炭作畫」的情況[29]，可說是一九一〇年代小早川這群在台北的青年畫家們，互勉創作的最佳寫照。

29 同註14。

二度來台

繼一九一六年「紫瀾會」、「蛇木會」的聯展報導後，小早川再次登上《台日報》，是八年後的一九二四年春天。三月初再次來台的他，深深感受到時空流轉下的人事變遷。最令他傷感的，莫過於好友高木義幸的離台，而令他歡欣不已的，則是恩師石川恰於此年的一月三十日二度來台，並任職台北師範學校的美術教師，師生二人得以於台灣再度相聚。

30 參考1924.06.08《台灣日日新報》（1）夕刊。

雖然小早川此次來台，是前往歐洲習畫之前的順路拜訪[30]，但是在近兩個月的滯台期間，他分別於四月在台北博物館舉辦油畫展，五月在鐵道旅館舉辦個展。前者展出七十件油畫，受到不少好評，於開幕當天即接獲賣約。

31 參考1924.04.16《台灣日日新報》（7）。

對於昔日得意門生回台並舉辦展覽，石川特地發表文章〈小早川氏的個展〉[31]，表達鼓勵與期待。石川強調小早川的此次展覽，不僅是衣錦還鄉，也是他朝向國際舞台發展的轉捩點，並且針對作品提出以下評論：「你對於研究的熱心、對於製

作的努力，會場的陳列作品如實說
明之。而對於藝術的態度，你由最
初的客觀寫實性描寫，漸漸轉移至
最近的主觀內心描寫，這也是易為
人知。可能是由於你的內在主題所
需，但是另一方面又可能是來自外
來的影響……所幸你是感受敏銳，
同時也是理智的。對於外來影響，
只選擇好的，而且也懂得不被其拘
限，這正是你的畫作個性。」

　　此篇文章可說是自「紫瀾會」
時期以來，石川首次公開發表對於
小早川畫風的看法。文中提到小早
川不忌諱外來影響的作畫態度，令

小早川篤四郎　荊山
22.8×25.8cm
私人收藏

人想起一九一〇年代《台日報》提到他「什麼都試」的評語。然而相形於當時報導
認為小早川雖然靈巧，但不免操之過急的論調，很顯然到了一九二四年，映入石川
眼簾的畫作，已無這樣的疑慮。在石川看來，既感性又理性的特點，已讓小早川適
宜地融合外來樣式，並且呼應內在感情，保持畫面的均衡。

　　小早川的學習能力不僅表現於繪畫創作，在棒球方面亦有專長。一九一五年他
曾以「高砂團」的隊員，參加「北部野球協會」的成立典禮[32]。依據一九三九年他
發表於台灣總督府博物館《創立三十年記念論文集》的文章〈回想〉[33]，博物館後方
的廣場，是他和球友們練習的場所，而與他感情特別好的球友內田豐三，是博物館
的助手。

　　然而小早川和博物館的關係，並非止於棒球。〈回想〉提到，當時的博物館館
長川上瀧彌對他非常親切，而且「生物的菊池氏、蕃族的森丙牛先生、人文的尾崎
秀真先生、還有當時相當年輕的佐佐木舜一氏」，都是博物館搬遷至台北新公園之
前，便熟識的友人。其中，菊池米太郎不僅是聘請內田豐三擔任助手的館員，也是
令小早川進入博物館，參與標本箱背景繪製的重要人物。

　　小早川提到，由於他常常前往博物館拜訪好友，所以有時也會「幫忙菊池先生
所負責的陳列室……那時我已經跟著石川欽一郎畫水彩畫，而且稍微會畫之後，漸
漸開始嘗試油畫。當時會畫畫的人只有少數，所以要在新製作好的標本箱上，繪製

32 參考1915.01.23《台灣日日新
報》（3）。

33 小早川篤四郎〈回想〉，
收錄於《創立三十年記念論文
集》，1939年，台灣博物館協
會發行。

背景畫的工作，就挑選了這個就近身邊的我⋯⋯由於博物館方面希望我一幅畫山、一幅畫海岸，所以我就先挑選題材，後來決定山景是畫新高山，海岸畫東海岸，而且底稿完成後，還拿給石川先生過目。等到我真正提筆開始作畫，才發現要畫那樣的大作，是生平第一次，所以花費很多苦心。」

由上述提及「才剛開始畫油畫沒多久」的時間點加以推算，這兩件可說是無心插柳的作品，應是作於一九一四年六月參展「各學校成績品展覽會」之後沒多久，因為當時參與該展的作品，是他「由水彩轉入油畫創作的第一步試作」。儘管小早川表示接下這份任務時，油畫技法未臻成熟，但是由一九三九年為博物館創立三十週年撰寫紀念文章時，這兩幅作品仍被保留於館內，便多少證明他的畫藝是受到肯定的。

若說為博物館描繪台灣山海景色的這兩幅畫作，是小早川的作品首次掛飾於台灣總督府公共空間，那麼第二次他的作品被送入台灣總督府的紀錄，應該就是一九三四年作品〈三裝〉的捐贈。

[左圖]
小早川篤四郎
裸婦　1932年
岡山縣立美術館藏

[右圖]
小早川篤四郎
躺的裸婦　油彩畫布
東京國立近代美術館藏

▌帝展畫家

一九二四年短暫來台的小早川，曾表示離台後將赴歐學習西畫。究竟這趟歐洲之行持續多久？所得為何？仍需進一步的調查考證。不過十年後，當一九三四年小

早川再次來台時，已是「*帝展中堅畫家*」的名聲擁有者。一月二十六日《台日報》報導，他之所以來台，是為了參賽帝展的題材取得。而同年秋天入選一九三四年第十五屆帝展洋畫部的〈頭目之像〉，即是此次寫生的收穫大成。除此以外，他尚於三月在台北鐵道旅館、四月在台中市民館，分別舉辦兩次個展[34]。前者的展示規模較大，約一百件的展品當中，包括一九三三年第十四屆帝展入選作〈三裝〉。

就在展覽會期間，三月四日的《台日報》刊出，曾在總督府服務的小早川「*基於報恩之意*」，擬將〈三裝〉捐贈予總督府。一百五十號的〈三裝〉描繪的是「*作不同打扮的三位婦女的模樣*」，「*於帝展會場展出時，曾被估價值1500圓*」。而擔任此次捐畫的幕後推手，即是長期以來任職總督府「營繕課」、與小早川曾有同事之誼的井手薫。

翌年六月，小早川再次來台寫生。而且還發生一件出乎他意料之外的創作委託，也就是一九三五年台南「歷史館」的歷史畫繪製。前述一九三四年〈三裝〉的捐贈，對於台南「歷史館」的委託，是否產生關聯性的影響？目前尚無法論斷。但是小早川自「紫瀾會」時期以來的優秀表現、曾為台灣總督府博物館作畫、擁有帝展入選紀錄、帝展入選作曾捐贈總督府種種資歷，想必對於歷史畫的委託，產生一定的影響。

研究者黃琪惠提出，小早川之所以能繪製歷史畫，是基於台南市尹古澤勝之的兒子與他是友人的關係。除了這項考量，就台南「歷史館」的「役員」名單來看，與村上直次郎、山中樵、岩生成一同列為「役員　囑託」的人員當中，尚有尾崎秀真。此人即為小早川於文章〈回想〉提到，自台灣總督府博物館的舊館時期以來便認識的友人。

尾崎秀真於一九〇〇年春天來到台灣之後，進入《台日報》服務，並因與民政長官後藤新平互為舊識、情誼深厚，而亦受到總督兒玉源太郎的器重，擔任多項台灣總督府的要職。此外，尾崎秀真亦關心台灣古書畫的發展，也曾與石川欽一郎、鹽月桃甫、鄉原古統等人共列台展的創辦者，積極推動台灣近代美術的發展。而他畢生最大志業，就是力倡遠古時期的台灣蕃人屬於高度文化發展，並試圖以此建構台灣的光榮悠久歷史。值得注意的是，尾崎秀真不僅擔任一九三五年台南「歷史館」的「役員　囑託」，他亦與村上直次郎、山中樵一樣，名列一九三〇年台南「台灣文化三百年紀念活動」的「顧問」，且於「台灣史實演講會」發表著名論述：〈清朝時代的台灣文化〉。而依據筆者先前對於尾崎秀真的論文研究[35]，有關小早川歷史畫的說明文提及台灣蕃人的部分、特別是〈通事吳鳳〉，應有不少觀點

34 參考1934.03.02《台灣日日新報》（7），1934.03.03《台灣日日新報》（7），1934.04.21《台灣日日新報》（3）。

35 有關尾崎秀真的研究，請參考拙著〈「物」的觀看：論尾崎秀真的「趣味」觀〉，收錄於《背離的視線：台灣美術史的展望》，2005年10月，雄師圖書股份有限公司出版。

小早川篤四郎
婦人像（女優加藤さん）
1952年　岡山縣立美術館

是受到尾崎秀真的論述影響。種種背景，説明尾崎秀真應該也是促成小早川繪製歷史畫的人脈之一。

影響小早川台灣歷史觀的尾崎秀真、村上直次郎、山中樵等人，皆二度參與一九三〇年代台南州市政府所舉辦的「台灣文化三百年紀念活動」與台南「歷史館」活動。但是這兩大展覽，因屬性與目的的差異，自始便存在著視野設定的差別。

大體而言，「回想往事，思考其對未來發展的助益」——所謂「溫故知新」，是一九三〇年「台灣文化三百年紀念活動」的核心理念[36]。台南州知事名尾良辰於開會式上，力主「身爲本島文化發祥地、全台首學之都」的台南市，「坐擁本島中南部大片沃野的中央，在產業上、交通上，位居樞紐要地。因此今後是否能成爲全台的中樞勢力，就必須倚靠市民的努力而決定之」，言詞中除了顯現這場活動是紀念台南做爲台灣文化發祥地之外，對於往後台南能否擔起台灣全島的中心地位，亦寄予厚望。

相對於「台灣文化三百年紀念活動」傾向自台南向全台發聲，一九三五年的台博則以「宣傳介紹躍進的台灣實相，加深中外對於台灣的理解與認識」爲目的[37]，充滿著殖民者宣揚政績的心態。其欲宣傳、介紹的台灣實相，受到當時日本帝國主義的深刻影響，不僅把台灣視爲日本南進的要地，也試圖透過各項活動，對內對外彰顯台灣已經準備好做爲日本南進基地的態勢。其基本立場，不乏集結於以下的開會式發言：「回顧改隸以來這四十年，其間本島產業的振興、文化的向上，越來越顯著，庶政燦然，内外光披，身爲帝國南門的鎖鑰，在產業、交通、國防，其重要性不斷增加，因此開設一大博覽會，對内對外介紹此實狀，共同追求本島的將來發展」。在此理念下，所謂「涵養將來本島的開發、南方發展的基礎，認識國防上本島的重要性」，成爲台博最想傳達給觀賞者的主旨。

上述「台灣文化三百年紀念活動」與台博的開會宣言，固然中心點不同，一是立於地方台南、一是據於全島台灣，但是都同樣可以看到對南方、對樞紐之地、對產業、對交通的宣揚。之間最大的區別，莫過於台博所提出的軍略要項——國防，而這點正是台博最看重的項目。換句話説，與一九三〇年「台灣文化三百年紀念活動」淵源深厚的一九三五年台南「歷史館」，在兼顧台南自身歷史的過程中，基於「地方特設館」的身分，要如何套用台灣身爲南進鎖鑰的軍事性國防視野，從而演繹與其有所共鳴的台南歷史之敍説，會是被需要的。

若由此點加以檢視小早川的歷史畫，可發現作品的題材確實與台博的要項——

36 參考《台灣時報》第132號，1930年11月發行。

37 參考《始政四十周年紀念台灣博覽會協贊會誌》，1939年2月，始政四十周年紀念台灣博覽會協贊會發行。

產業、交通、國防，有所關聯。不過在更進一步探討之前，有必要針對可被列入探討的歷史畫範圍，先進行確認。

台灣「歷史畫」的創出

誠如本文於第一章所述，以〈夕照的普羅民遮城〉為首的十六件作品，陳列於台南「歷史館」的「第一會場」樓上，〈伏見宮貞愛親王混成旅團長布袋御上路〉、〈伏見宮貞愛親王御見舞〉、〈北白川宮能久親王嘉義城攻擊御指揮〉則陳列於其「特別會場」。由於一九三五年歷史畫的相關報導，並無提到後三件作品不屬於歷史畫，因此儘管展示會場不同，以下探討依然將其納入。而一九三七年展示於「台南市歷史館」、但未被一九三九年《台灣歷史畫帖》納入的〈Tayouan之圖〉，以及雖然被收錄於畫帖、但卻與台南歷史無關的〈北荷蘭城〉，則先不列入歷史畫的探討範圍。

根據上述原則，對照收錄於一九三九年《台灣歷史畫帖》的圖片，則共計有二十幅歷史畫可供探討。這些畫作有的是大範圍的時代情境描寫，有的是特定人、事、物的指稱，因此有關作品的描繪年代，便有清楚與模糊的差別。而且由於當初畫作在會場上的陳列順序，並無資料可供佐證，即便參考畫帖的圖片編排碼，也難以理出清楚而合理的時間排序。換句話說，串聯起這二十幅歷史畫的時間軸為何？各幅歷史畫被安插入此時間軸的落點何在？其實並不是很清楚。為求解決，筆者藉由比對畫面與《台灣歷史畫帖》的說明文，用以釐清作品的描繪年代；同時參照一九三五年展示歷史畫的「第一會場」所採用的年代分類法，將其描繪年代分為「高砂時代」、「荷蘭時代」、「鄭氏時代」、「清朝時代」、「改隸時代」，並整理如下：

1.「高砂時代」：〈古代的台南〉。

2.「荷蘭時代」：〈御朱印船的活躍〉、〈支那人的產業開拓〉、〈濱田彌兵衛〉、〈日曉的熱蘭遮城〉、〈夕照的普羅民遮城〉、〈荷蘭人的蕃人教化〉、〈西班牙人的北部台灣占據〉。

3.「鄭氏時代」：〈最後的離別〉、〈鄭成功和荷蘭軍的海戰〉、〈鄭成功和荷蘭軍的議和談判〉、〈鄭成功〉。

4.「清朝時代」：〈通事吳鳳〉、〈清國時代的大南門〉、〈石門之戰〉。

5.「改隸時代」：〈北白川宮能久親王的嘉義城御攻擊〉、〈伏見宮貞愛親王的布袋嘴御登陸〉、〈乃木將軍與台南市民代表〉、〈台南入城　乃木師團的先鋒〉、〈伏見宮貞愛親王最後的探望〉。

由作品量來看，「荷蘭時代」七件最多，「高砂時代」一件最少。相形於「荷蘭時代」的作品對於在台的荷蘭人事蹟頗多交代，「鄭氏時代」只限於鄭成功一人的功績描述，「改隸時代」則以一八九五年日本軍隊登陸嘉義、台南的經過為主，而「清朝時代」的題材結構較為零散，不似其他時代具有鮮明的史實性格。

此外，比較各時代作品的表現特色，可得到以下觀點：

（一）「高砂時代」的〈古代的台南〉，描繪遠古時期居住於台南赤崁一帶的原住民進行狩獵的情形。四位原住民藏身樹後，眼見前方水濱有鹿群棲息，其中一人起身拉弓，將箭頭瞄向獵殺目標。原本應當是一場血腥殺戮的場面，但是所有的獵殺行為，止於這個屏息等待的片刻。環視原住民身處的環境，周遭是一片翠綠金黃的草地，藍天白雲映照著清澈的溪流與蒼鬱的樹林，宛如大自然的美好樂園。而狩獵的原住民，各個肌肉結實、穿著整齊，看不出異於現代人的特殊人種特徵，他們的獵捕行為也顯得有所節度，並不嚇人。

在此畫中，台灣原住民展現的是「和善的野蠻人」的一面，這樣的形象也被其他歷史畫所沿用。例如「荷蘭時代」的〈荷蘭人的蕃人教化〉、〈西班牙人的北部台灣占據〉。畫面中的原住民雖然穿著傳統服飾，但是他們的身影夾雜在穿鞋戴帽，衣著講究的荷蘭人當中，也穿梭在配有精良武器的西班牙軍人之間。他們與荷蘭人、西班牙人交談自若，行動自由，甚至協助地圖的辨識，絲毫不具野蠻性格。

同樣地，雖然「清朝時代」的〈通事吳鳳〉、〈石門之戰〉，題材均直接涉及原住民的施暴、攻擊事件，但是他們的行為卻得到相當程度的淨化。〈通事吳鳳〉的原住民穿著整齊，宛如一群受過訓練的戰士。雖然屈身逼向吳鳳，但是他們的臉部表情看不到急欲殺人獵頭的興奮神情。而透過用色與光線表現，可知這是個光線極亮的白天。按照道理，在如此照明度極佳的狀態下，原住民應可輕易辨識出吳鳳的身影。但是畫面中的吳鳳披頭巾、穿長衣，側立於樹林間。藉由他與原住民的身形大小比例差異，以及他為草叢所淹沒的腳部，在在告訴我們，要原住民在瞬間辨識出遙遠的身影便是吳鳳，是有困難的。換句話說，這幅畫所安排的場景，本身便已多方合理化原住民誤認吳鳳的可能性。這是個錯殺的現場，而非謀殺的地點。重要的是，既然是無心的失誤，就有悔改的可能。畫作說明文的結尾處，便提到原住民們因為感念吳鳳的犧牲，決定放棄傳統的獵首風俗。而這樣的情節與畫面，對於

完備原住民最終脫離野蠻、獲得救贖的善良形象，是再適宜不過。

　　將原住民的馴化表現得最為極致的，莫過於〈石門之戰〉。一八七四年，日本陸軍中將西鄉從道以台灣征討都督的身分，率軍攻打牡丹社的原住民。此圖描繪的，就是陸軍中佐佐久間左馬太率領人馬，在四重溪附近的石門，因受到原住民猛烈射擊，而予以回擊、應戰的場面。然而不可思議的是，畫面上看不到清晰可辨的原住民身影，只有日本軍隊聚集在溪流岸邊。右方有幾位軍將，面向溪流對岸揮舞著軍刀；左方有一群士兵，排列趴下，正在舉槍射擊。但是他們正在和誰對峙，光憑畫面並無法理解。這是一幅敵人不在的作品。不僅如此，參考說明文的最後一段：「經由此場戰役，英國和法國了解到日本的兵力是值得信賴的。所以便將一向駐防於日本，負責保護英、法居留民安全的守備兵撤走，而我國的國權也因此得到伸張。」原來在〈石門之戰〉消失的牡丹社原住民，對於日後日本的國土權取回，還是一大助力。

　　基本上，揭開歷史畫序幕的〈古代的台南〉，描繪了以善良的野蠻人為基礎的台灣「蕃人」形象。而這樣的形象陸續在其他時代的歷史畫被沿用，甚至被去除武力，消失於畫面的另一端。整體而言，歷史畫中的台灣原住民，已成為不具傷害的概念性存在，是個經過十足馴化的安全象徵。

　　（二）誠如本文的第一章針對〈日曉的熱蘭遮城〉所作分析，類似的特點亦存在於「荷蘭時代」的〈夕照的普羅民遮城〉、〈西班牙人的北部台灣占據〉。〈夕照的普羅民遮城〉中的普羅民遮城，並不具有明顯的軍防建築外觀。岸邊停泊的船隻、岸上出入來往的人影、大大開著門口的城邑，與〈日曉的熱蘭遮城〉一樣，有著顯著的海上商業城樓特色。

　　相形於此，〈西班牙人的北部台灣占據〉若依照說明文所述，原本應當是著重一六二五年、一六二八年西班牙司令官Carreno率軍攻占基隆與淡水，並於兩地設置城壘的事蹟。但是小早川卻選擇與戰場無關的題材，描繪「正在大屯山視察硫磺產區的西班牙人們」。就像前述二畫強調荷蘭人在台經商的一面，〈西班牙人的北部台灣占據〉以硫磺產地的視察，塑造出對於台灣產業懷抱興趣的西班牙人。其作用除可突顯西班牙占據北部台灣的目的，亦與荷蘭人建城於南部台灣一樣，是傾向經濟價值的考量；另一方面則可象徵台灣是個深具海上貿易價值與陸上物產價值的土地。

　　而誠如「荷蘭時代」的〈御朱印船的活躍〉、〈支那人的產業開拓〉所描述，了解台灣經濟及物產價值的，並不只有荷蘭人或西班牙人。〈御朱印船的活躍〉主

［上圖］
小早川篤四郎
通事吳鳳（局部）

［下圖］
小早川篤四郎
御朱印船的活躍（局部）

張早在荷蘭人、西班牙人抵達台灣之前，日本於一六〇一年御朱印船制度建立後，便已來到台灣，與原住民進行交易。畫中的日本人，有的在岸邊和中國人交談，有的腳邊放著箱櫃、和荷蘭人進行商議，充分傳達十七世紀初以來台日之間興盛的海上貿易。〈支那人的產業開拓〉於說明文解釋，荷蘭時期來台居住的中國人，將台灣的鹿皮與砂糖大量輸出至日本，文句間多有強調台日間的通商行為，不曾因荷蘭人的據台而中斷。此畫選擇描繪「移居來台的支那人，在台南附近的溪畔從事糖作的場景」，雖說主角是中國人，但是那些被收割下來、堆放在板車上的甘蔗，或是河面上的一艘艘船隻，都在提醒我們，這些作物是要被輸出送往日本的。

整體而言，「荷蘭時代」作品群的描繪重心是台日之間的海上貿易，在這過程中，一方面刻意抹去荷蘭人或西班牙人的佔領者視點，另一方面則大力主張日本商人要較兩者更早便來台經商，突顯日本人與台灣在交通、產業、經濟上的淵源性，遠遠在荷蘭人、西班牙人之上。日人在台經商的合理性、正當性，在「荷蘭時代」的〈濱田彌兵衛〉中，得到最大擴張。畫中濱田彌兵衛一行人的行為，遠比原住民的狩獵、獵首、襲擊，更具攻擊性，但是由於他們是在伸張日本人固有的經商權，因此這是義舉、是近乎日本武士的美德表現。

（三）「鄭氏時代」的作品題材，依據事件的發生次序，分別描繪：〈最後的離別〉——一六六一年五月二十四日韓布魯克（Antonius Hambroek）牧師奉鄭成功之命，以使節的身分前往熱蘭遮城勸降；〈鄭成功和荷蘭軍的海戰〉——同年九月十六日鄭成功軍隊和荷蘭軍於熱蘭遮城海域進行海戰；〈鄭成功和荷蘭軍的議和談判〉——一六六二年一月二十七日荷蘭軍由熱蘭遮城派遣三名使節，向鄭成功提出休戰，商談投降開城條件；〈鄭成功〉——一六六二年二月一日鄭成功驅逐荷蘭軍，進入熱蘭遮城。

「改隸時代」亦依據一八九五年的事件發生次序，描繪以下作品：〈北白川宮能久親王的嘉義城御攻擊〉——十月九日北白川宮率領師團進攻嘉義城；〈伏見宮貞愛親王的布袋嘴御登陸〉——十月十一日伏見宮自布袋嘴登陸上岸；〈乃木將軍與台南市民代表〉——十月二十一日清晨巴克禮（Thomas Barclay）及宋忠堅（Duncan Ferguson）兩位牧師出面協助台南城民談和，前往會晤乃木將軍；〈台南入城　乃木師團的先鋒〉——十月二十一日早晨，乃木師團的少將山口素臣率軍由小南門進入台南城；〈伏見宮貞愛親王最後的探望〉——十月二十三日伏見宮前往吳汝祥家，探望在此靜養的北白川宮。

「鄭氏時代」的主角鄭成功，由於母親田川氏是日本九州平戶島出身，所以有

一半日本血統。日治時期以來，日本便常常以此為宣揚重點，強調明治政府延續鄭成功統理台灣的正當性。日本據台後的隔年，亦將延平郡王祠改名為開山神社，將鄭成功編列入日本神道信仰的一環。

小早川篤四郎
伏見宮貞愛親王的布袋嘴
御登陸（局部）

或許是基於神道神格地位的尊重，「鄭氏時代」的作品群與涉及天皇神系北白川宮、伏見宮的「改隸時代」作品群，二者存有描述結構上的相近性。同樣是講述攻占城邑的事蹟，畫面情節的安排設有三大共通主題：「戰役」、「談和」與「入城」。

有關「戰役」的部分，包括有「鄭氏時代」的〈鄭成功和荷蘭軍的海戰〉與「改隸時代」的〈北白川宮能久親王的嘉義城御攻擊〉、〈伏見宮貞愛親王的布袋嘴御登陸〉。必須注意的是，〈鄭成功和荷蘭軍的海戰〉雖然戰況激烈，但是畫面中看不到鄭成功領軍攻打的身影。〈伏見宮貞愛親王的布袋嘴御登陸〉也避開十月十日的砲擊戰，選擇描繪伏見宮翌日安全上岸的和平景象。唯有〈北白川宮能久親王的嘉義城御攻擊〉畫出北白川宮親臨戰役的模樣，而且還是「進攻嘉義城時，親王站在前鋒砲列的正後方，也是敵人彈火頻頻飛來的危險區域，進行督軍」。顯而易見的，在與「戰役」相關的畫面中，與鄭成功、伏見宮相比較，北白川宮是最清晰的英勇形象。

在「談和」方面，「鄭氏時代」的〈最後的離別〉、〈鄭成功和荷蘭軍的議和談判〉，以及「改隸時代」的〈乃木將軍與台南市民代表〉，皆屬之。不過同為談和，畫面卻呈現不同立場的商議狀態。〈最後的離別〉描繪的是鄭成功向荷蘭人招降，〈鄭成功和荷蘭軍的議和談判〉是鄭成功接受荷蘭人投降，〈乃木將軍與台南市民代表〉則是日人接受台南城民休戰進城的請託。〈最後的離別〉與〈乃木將軍與台南市民代表〉皆由當時在台灣傳教的神職工作者，肩負談和重任。但是前者的韓布魯克牧師因未能善盡勸降的任務，導致自身及其他被俘虜的荷蘭人男性都遭到殺害；後者的巴克禮牧師、宋忠堅牧師則因引導乃木師團和平進城，免去雙方的戰事傷亡，因而獲得台南城民的感謝與日本政府的勳章頒發。

小早川篤四郎
鄭成功和荷蘭軍的議和談
判（局部）

正如同〈最後的離別〉以骨肉訣別的畫面，強烈傳達當時鄭成功與荷蘭軍的對峙局面，當小早川處理荷蘭軍投降的史實時，可以看到〈鄭成功和荷蘭軍的議和談判〉清楚描繪荷蘭軍的遣使向坐在軍營陣中、神情威武的鄭成功，脫帽低頭鞠躬的輸誠舉動。相形於此，在描繪藉由談和，達到不流血入城協議的〈乃木將軍與台南市民代表〉，則可見到巴克禮牧師面向乃木將軍脫帽伸手致意，而乃木將軍也舉起右手答禮，二人之間行儀和善，氣氛友好。

基於前述不同的「談和」狀態，可以看到對於第三項主題——「入城」的描繪，亦產生不同的表現手法。「鄭氏時代」的〈鄭成功〉與「改隸時代」的〈台南入城　乃木師團的先鋒〉，都是與「入城」相關的題材。極有意思的是，〈鄭成功〉描繪的是鄭成功四分之三的立像，而且說明文特別強調，這是「站在熱蘭遮城」的鄭成功像。換句話說，小早川藉由畫面上鄭成功身處熱蘭遮城的場景，道破他已成功入城的事實，而且以肖像畫的方式，加強熱蘭遮城易主的印象。反觀〈台南入城　乃木師團的先鋒〉，小早川以一般行軍隊伍的簡單場景，交代乃木師團的先鋒平順進入台南城的事蹟。其不具武力威嚇，看不到一群人浩浩蕩蕩聲勢張揚的畫面，說明乃木師團的入城乃是順應城民的請託，而且沿途上沒有任何阻力出現，反映出遭到劉永福棄守的空城，正在等候日本的入位。

綜觀而論，在三大主題上，「鄭氏時代」要較「改隸時代」的作品群更顯武功威勢，頗有強化鄭成功自荷蘭人手中取回台灣的統理者形象。就日治時期慣以鄭成功做為強調日本人治台正當性的策略而言，「鄭氏時代」作品群的奮武揚威與「改隸時代」作品群的講信修睦，這二者的對比或許多有助益傳達：鄭成功攻略台灣、日本人接管台灣的意象。

而身為「改隸時代」最後一件作品的〈伏見宮貞愛親王最後的探望〉，描繪的是伏見宮探視臨終前的北白川宮。但是若參照作品的說明文，可知北白川宮才是主角。很顯然地，小早川在此選擇了隱喻性的表現手法。首先，畫面正中央才剛進門的伏見宮，面對無人的前方舉手行禮，這項突如其來的動作，必須等待觀者注意到畫面左方，有一士軍微微低頭，方能理解其行禮方向所在。不過，由左方士軍的答禮方式及周遭其他士軍的反應來看，伏見宮的行禮對象應當另有其人。此外，在左方士軍的左側壁上，可以看到一條捲起的布幔。這條布幔相當亮眼，紅黃的鮮豔色彩與房間壁面的暗褐色並不協調，其強烈對比似乎象徵著布幔後方的房間具有某種重要性。果然說明文寫道：「面向畫面左方有一入口，由此進入的左手邊，即是能久親王過世的房間。」

雖以北白川宮的臨終為題，但畫家不具體描繪其病勢或是臥床樣貌，甚至連身影也完全消失於畫面之外。這樣的作畫意圖，固然有尊重病人之意，但是正如北白川宮過世後，他的臨終處及進入台南城的紫營處，皆成為重要史蹟，而且始自

台灣神社、台南神社及之後的台灣各地神社，也都將北白川宮與開拓三神，共同奉為主祭神。正因為如此，當小早川詮釋北白川宮的過世，挑選的是北白川宮臨終前五天的兄弟會面，既不是臨終前一天聽取樺山總督報告全島平定的進度，也不是臨終當日嚥下最後一口氣的場景。小早川所描述的，是「即將」死去的北白川宮、而非「已經」死去的北白川宮，換句話說，在小早川心目中，北白川宮死去的那一瞬間並不是重點。既然不是重點，在畫面場景的安排上，也就無須強調見證死亡的臨場感，而病勢沉重的北白川宮臥床之姿，也就不須成為描繪的必然性重點。相對地，如同北白川宮過世後，成為各式活動的紀念性神格人物，小早川在畫面中首要呈現的、營造的，便是類似的精神性緬懷情境。

就這一點而言，〈伏見宮貞愛親王最後的探望〉無疑是成功的。面臨兄弟生前最後一次見面，伏見宮雙腳尚未站定、便急忙舉手行禮，其關心兄長病勢的著急心情，溢於言表。相對於伏見宮強忍悲傷，守護在北白川宮房間門口的士軍，一人肅穆直立、另一人頷首致意，彼此沒有交談，僅以行禮動作替代互動。一片的沉默，暗示著北白川宮的病勢並不樂觀。而懸掛在房間門口的布幔，鮮豔的色彩與扭動旋轉的曲線，似乎象徵著伏見宮胸中起伏的悲痛。

此畫以手足兼臣屬身分的伏見宮為主角，充分描繪他對北白川宮善盡以忠孝為中心的天皇神系思想。其作用所在，不僅可強調北白川宮是超越肉身存在的神格地位，也是完成與國家政治性、宗教性活動有所相通的「正確」緬懷北白川宮的方式。在此立場下，以這幅畫做為一九三五年歷史畫的落幕，不僅表達台南人民感念北白川宮因台灣的接收而鞠躬盡瘁，同時也代表今後台南、甚至是全台都將在北白川宮的神威廣澤下，過得幸福而平安。

綜觀上述分析，可知小早川的歷史畫以發生於台南不同時代的史實為對象，透過含有不少主觀意識的歷史內容，對於一九三五年台博所宣揚的台灣南進地位，發揮關聯性的解釋作用。例如，他筆下「和善的野蠻人」的台灣「蕃人」，就今後台灣必須總動員，貫徹南進要地的重任而言，特別是經歷一九三〇年霧社事件之後，無疑是被需要的，因為他們的馴化攸關日本南進任務的達成與否。「荷蘭時代」、「鄭氏時代」的相關畫面，彰顯了交通、經濟、產業、甚至是血統方面台日之間的關係淵源深厚。而且荷蘭人、鄭成功皆選定台南做為通商、國防的要地，不無表彰今後台南在台灣南進要地政策中的重要性。至於史實陳述結構性最為薄弱的「清朝時代」，則表述出因為清朝不重視台南的開發，以致僅留下像〈清國時代的大南門〉，聊供後人回想清朝台南建設的遺跡。其對於清朝政府不重視台南的批

上海

小早川篤四郎氏筆

小早川篤四郎
上海 水彩
《軍事郵政》明信片集

判性視點，頗有今後南進莫要忽略台南的警惕作用。另一方面，「改隸時代」將重點置於一八九五年日本對於嘉義、台南的接收，此點對於一九三五年「始政四十周年紀念」亦具有重要的提醒作用。因為藉由畫面的歷史事蹟回想，對於未來南進鎖鑰計畫，台南將於其間扮演何種角色、肩負何種要責，也都將適當地獲得被關注的機會。

　　一九三五年台南「歷史館」對於台南史料的重視，承襲了一九三〇年「台灣文化三百年紀念活動」的核心精神，其強調「溫故知新」的主張，不僅構成推動歷史畫誕生的背景，實際上由小早川完成的歷史畫視覺意象，更是將「知新」的意涵由「台灣文化三百年紀念活動」所關注的台南州未來發展，一舉擴充適用至台博所宣導的台灣南進鎖鑰政策，成為宣揚台南在未來的南進政策下不可或缺的重要性。而這項特點正是造成日後小早川的歷史畫，得以自表現台南地方歷史畫的框架跳脫出，成為具有代表台灣全島性質的「台灣歷史畫」。

戰爭畫家

　　早在一九三五年十二月五日台南歷史館閉館前數日，《台日報》就刊出因應展覽購買的龐大史料文獻、以及「二十餘件」由小早川所執筆的歷史畫，無法妥善收藏於安平史料館，因此台南市決定建造一座大歷史館，便於陳列上述展示品。兩年後順利完成的「台南市歷史館」，自一九三七年十月一日起正式公開展示。館內樓下主要陳列「與台灣有因緣的內外古今史料以及參考品」，樓上則展示小早川

珠江

小早川篤四郎氏筆

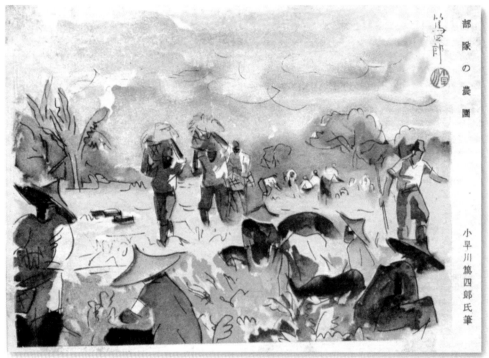

部隊の農園

小早川篤四郎氏筆

[上圖]
小早川篤四郎
珠江　水彩
《軍事郵政》明信片集

[下圖]
小早川篤四郎
部隊的農園　水彩
《軍事郵政》明信片集

的「台灣歷史畫」。

　　一九三八年五月發行的《科學之台灣》六卷一、二號，曾對「台南市歷史館」
的陳列品加以介紹。其中「台灣歷史畫」總計二十二件，但是作品題名的編號只有
一至二十號，〈Tayouan之圖〉與〈北荷蘭城〉並未被編入。推測明確標記一至二十號
的作品群，應當是一九三五年小早川被委託繪製的歷史畫。

　　然而若比較當期的《科學之台灣》與十個月後發行的《台灣歷史畫帖》，可發
覺兩者的作品題名與説明文存有差異。依據《科學之台灣》的「編輯後記」，台南
市歷史館「專攻史學的年輕學徒」齊藤悌亮，是協助編輯人員之一，推測雜誌的介

紹文即是由他提供資料或是撰寫。

　　雖然無法斷定刊登於《科學之台灣》、《台灣歷史畫帖》的作品題名與說明文，哪一種才是一九三五年展示於台南「歷史館」的版本。但因畫帖的撰文者為小早川本人，出現在畫帖的作品題名與說明文，應較具可信性。不過值得關切的是，存在於《科學之台灣》與《台灣歷史畫帖》之間的題名與說明文差異，是否意味著對於作品的意象傳達，存有詮釋上的不同需求？

　　關於此點，首先可以觀察到《科學之台灣》所列出的「台灣歷史畫」題名，有數幅要較畫帖的作品題名，更能貼切反映畫面的主題。例如畫帖中的〈濱田彌兵衛〉、〈最後的離別〉、〈鄭成功〉、〈乃木將軍與台南市民代表〉，在《科學之台灣》中卻是〈濱田彌兵衛武勇之圖〉、〈傳教士韓布魯克〉、〈在熱蘭遮城的鄭成功〉、〈乃木將軍與台南市民代表的會見〉。很顯然地，對濱田彌兵衛加諸「武勇」二字，更能有效說明其畫面意義，而「傳教士韓布魯克」、「在熱蘭遮城的鄭成功」、「乃木將軍與台南市民代表的會見」等詞句，也更能直接點明畫面重點人物的身分，令觀者的視線聚焦於他們的舉動，從而了解畫面的相關事件為何。

　　《科學之台灣》所刊載的說明文，亦傾向以簡明、清晰的條文介紹作品。例如〈日曉的熱蘭遮城〉——「荷蘭人占據的台灣時代，為設立施政中心，於安平建造熱蘭遮城，此圖是熱蘭遮城的外部也完成的一六四〇年前後的晨景。」〈吳鳳〉——「通事吳鳳為去除阿里山蕃的獵首弊習，乃身著『朱衣紅巾』犧牲自我，並因而杜絕惡習。」此類條文式說明，能令觀者在短時間內，對作品所描繪的事蹟一目瞭然。

　　然而這似乎不是小早川所希望。他於畫帖所載的題名，多語帶保留、留下想像空間，而說明文也不傾向歷史文獻的羅列，而是將各種資料轉化為故事般地敘說。在此鋪陳下，觀者對於畫帖的作品閱讀，得以穿梭在題名與說明文所營造的想像空間，進行歷史重點意象的感知。反觀像《科學之台灣》採取精準而簡明的題名與說明文，將使小早川的「台灣歷史畫」成為題名與說明文的單純背書，易流於插圖化，不無影響「台灣歷史畫」再被繼續延伸運用的可能性。就此點而言，畫帖未再完全沿用《科學之台灣》所刊載的題名、說明文，應是具有恢復「歷史畫」定義框的擴充作用，達到更形確保其對「台灣歷史畫」的多元適用考量。

　　對於小早川於歷史畫所表達的歷史性格與視覺意象，基隆市役所大表認同。一九三六年七月二十二日的《台日報》刊出基隆市役所將委託小早川繪製歷史畫的消息，且完成後的作品將陳列於「基隆鄉土館」。此次基隆歷史畫的件數，參考

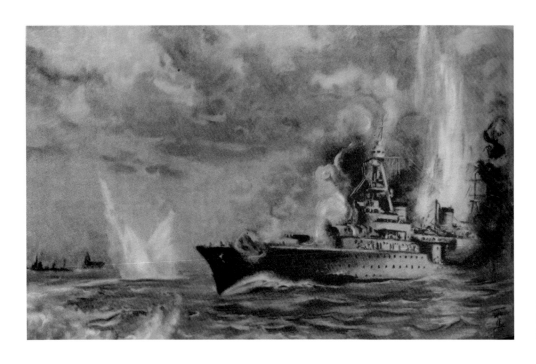

小早川篤四郎
擊沉敵軍的大型巡洋艦
靖國繪卷　1943年

一九三七年八月十日《台日報》報導，應有十八幅，但該新聞發布時，小早川僅完成十五件底稿，進度明顯較一九三五年的台南歷史畫慢了許多。

　　有關基隆歷史畫的成果，礙於資料的短缺，本文暫不進行相關探討。但根據一九三七年九月五日小早川於《台日報》所發表文章〈為了描繪事變　立刻前往上海〉，可知七七事變時，他便立即向日本海軍省提出志願從軍的申請，並前往上海。由該報導已稱小早川為「從軍畫家」，判斷造成基隆歷史畫進度落後的原因之一，應與他離開台灣、盡速趕往戰地有關。

　　實際上，在往後《台日報》看到的小早川相關報導，幾乎清一色都是他的從軍相關內容。而他的創作方向與所獲評價，也都以戰爭畫為主。其中一九三八年十二月由台灣日日新報社主辦、總督府海軍武官室協辦的「從軍速寫作品展」，不僅獲得《台日報》的大肆報導[38]，開幕期間小林總督還蒞臨參觀，顯示對於戰爭畫家小早川的極高肯定。

　　由一九三五年接受台南委託，為「歷史館」繪製歷史畫的畫家，到一九三七年成為日本全國炙手可熱的戰爭畫家，若以畫壇的知名度作為判斷，小早川的這番蛻變，可說代表了他的畫業成功。而一九三五年的歷史畫創作，也因此成為他個人創作經歷上，邁向高峰期之前的一件值得被注意的作品，頗有奠基小早川個人聲望的功效。

　　然而事實並非如此。若輔以其他資料對照，當可明瞭一九三五年的歷史畫繪製

38 參考1938.12.08《台灣日日新報》（3），1938.12.10《台灣日日新報》（6）、1938.12.11《台灣日日新報》（2）夕刊、1938.12.12《台灣日日新報》（7）、1938.12.13《台灣日日新報》（7）。

39 參考1937.09.05《台灣日日新報》（6）。

40 同註39。

與一九三七年以後一系列的戰爭畫，實為同一創作理念的延長。小早川在〈為了描繪事變　立刻前往上海〉的起頭處，便清楚表明：「小生多年的宿望，就是志在軍事繪畫的製作，之前發生上海事變時，我便借海軍省之手，前往上海，但是非常不幸的，等到我抵達時，戰爭已經結束，我無法完成所期待的目標，真是非常遺憾。」[39]換句話說，早在一九三二年淞滬戰爭發生時，他便已經是戰爭畫家。只是礙於抵達戰場的時間延遲，致使他未能具體完成戰爭畫。

　　若由此點加以考量，一九三四年捐贈〈三裝〉予總督府一事，或有可能是投石問路之舉，試圖另尋管道，讓他完成創作戰爭畫的心願。儘管一九三五年台南歷史畫的創作，不具有真正前往戰地、描繪戰爭實況的性質，但顯然他已將創作戰爭畫的心志運用於其間。光看二十幅歷史畫中與「用武」、「城宇」、「戰役」、「談和」等等，兩方勢力對抗的相關題材，便占了四分之三以上。特別是與日本治台相關的「鄭氏時代」、「改隸時代」，更是依照接收時序，一一繪製。

　　不過不論是一九三五年的台南歷史畫或是一九三六年基隆歷史畫，對他而言都稱不上是真正的戰爭畫。他要的是具有親身體驗的戰爭視野，而非一再在畫面上操演未曾參與、也不可能參與的戰爭。就在他不甘於盡是扮演昔日著名戰役的光芒影繪者，當一九三七年上海的戰事一起，他便立即奔往軍部報到，將還未完成的基隆歷史畫拋之在後。

　　「有一些人自純粹繪畫的立場，對我的態度，似乎有所不滿。但是我認為所謂的繪畫藝術運動，是必須經常與時代共存的，由於我持有這樣的信念，所以我一點也不覺得有什麼羞恥。不，甚至應該說我確信我的態度是正確的。當舉國面臨重大事件時，當然軍事繪畫會為之興起，難道不是這樣嗎。我一點都不覺得有什麼奇怪的。」[40]

　　正是這樣的繪畫觀，策動他對戰爭題材產生關心，而堅信創作要能與時並進的信念，更是促成他一路由一九三二年戰爭畫的實地創作未果，走向與台灣南進要地息息相關的政治性創作——一九三五年台南歷史畫、一九三六年基隆歷史畫，而終至一九三七年登上日本戰爭畫旗手的行列。綜觀一九三五年小早川為台南「歷史館」所繪製的歷史畫，不僅是他個人的成就，也深刻反映著一位曾經接受台灣畫壇培育的日本人畫家，在一九三○年代中期以降的濃厚日本軍國主義籠罩下，如何藉由畫面完成當時所被需求的台灣理想形象。過程中，為新的時代歷史而創造舊時代歷史的作為，正是今日促成我們回首關心小早川歷史畫的最大原因。

Ⅲ•
小早川篤四郎作品欣賞

《台灣歷史畫帖》日文圖說 （廖瑾瑗翻譯）

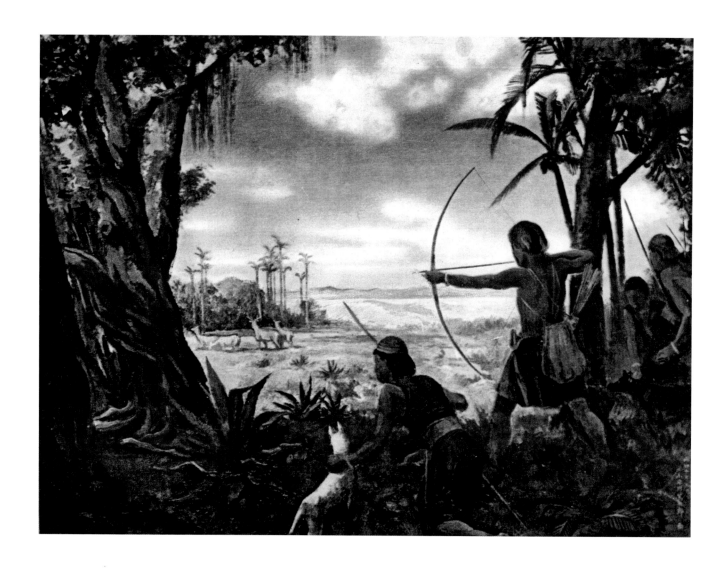

小早川篤四郎　古代的台南　油彩畫布　100號尺寸

　　當台南只不過是個被稱作「赤崁」的貧脊小村時，它的前方有一處叫做Tayouan的砂島。砂島北方隔著一水道，名叫北線尾，以及與北線尾相接的鹿耳門沙洲。Tayouan的南方叫做鯤身，有許多土地相連，連綿至本土。對於這個島嶼所環抱的內海，支那人稱作台江，荷蘭人則因島嶼的地形很像鯨骨，便將之稱為Twaluis Been。三百年前，當漲潮時，此地可形成約十五尺左右的淺港。明朝張燮的東西洋考，被稱作大圓，何喬遠的閩書，被稱作大員，以及荷蘭人口中的Tayouan，皆是指此地附近。後來變成本島的指稱時，曾以「大冤」（明代地圖）、「台員」（台灣隨筆）等文字稱之，之後才轉為台灣此二字的使用。附近的土地非常肥沃，有米、麥、豆類等多數農產，也有檳榔子、椰子、香蕉、檸檬、西瓜、甘蔗等眾多的美麗果樹。鳥獸也很多，特別是有很多鹿棲息。在這附近，住著會說「Sideia」語的新港社人。本圖〈古代的台南〉描繪原住民正在使用弓箭獵鹿。由於原住民的跑步速度不輸鹿，所以只要他們兩、三人偕伴外出，一看到鹿的身影，便會追逐在後，陸續使用弓箭將之擊斃。狩獵時的道具除了弓箭之外，也會使用陷阱、長矛。陷阱設在森林或是鹿、野豬的出沒地點，或是設在狹小的路徑上、寬闊的曠野上。設陷阱的方法，是將竹子深深埋入地面，將之彎曲後，以小木片加以固定，之後將圈套綁上，上方鋪蓋泥土。當鹿一碰到這個陷阱，竹子會馬上彈起，纏繞住鹿的腳，所以可以很快將之獵捕。當使用長矛時，會全村或是聯合兩、三個村落一起行動。先是各自在刀刃部位，掛上兩、三個鉤，在前端綁上鈴鐺，帶著這樣的長矛兩、三支出發。而為了追逐野獸，會帶著狗同行。大家先是排成大大的圓形環陣，包圍獵物，以防獵物逃脫，然後再慢慢縮小圓陣，直到逮獲獵物。

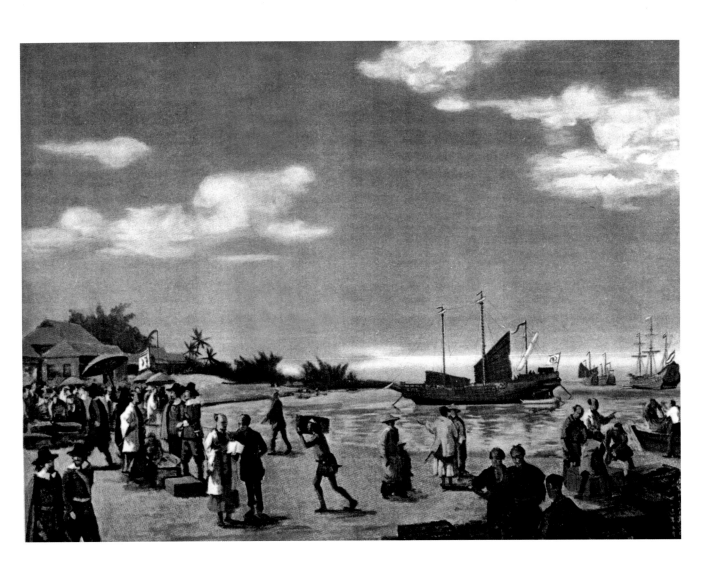

小早川篤四郎　御朱印船的活躍　油彩畫布　100號尺寸

　　後奈良天皇時代天文年間，繼葡萄牙人初次來到我日本國，西班牙、荷蘭、英國等等也陸續前來，打開通商之路。另外一方面我日本國民也遠渡海外，積極展開貿易，其中一群人曾航行至台灣的安平地區。依據紀錄所記載的事實，明朝嘉靖四十二年（日本永祿六年）有一位名叫林道乾的海賊，因為被官兵追捕而躲到本島西南岸、也就是安平附近。據說他抵達後，曾因安平居住不少日本人，而大感吃驚，並且隨即渡海離去。到了德川幕府時代，由於和親外交、獎勵通商，更形加速我國民的海外發展。特別是家康因關原之役，確立起德川氏的霸權基礎後，立即針對海外渡航船隻，頒布異國渡海的「御朱印狀」。元和寬永年間左右，日本人為了進行買賣，年年搭乘三、四艘的戎克船來到安平，從附近的原住民手中換取鹿皮，或是和搭乘三、四艘戎克船前來的支那人，進行交換貿易，取得絹品。其船隻數量，依據台北帝國大學教授岩生成一氏的研究，從元和三年至寬永鎖國的十九年間，由我國各港口來到此地的商船，上達二十九艘，若和前往交趾的船隻數量相較，僅居其次。藉由堺市河盛氏所收藏的世界地球圖屏風，可得知當時日本人的活動狀態：「由日本長崎到異國港口的船行路積36町1里」處，「多加佐古、五百里、南方，有個叫做Tayouan的港口。在此有日本人進行買賣，也有荷蘭人居住。因為靠近大明所以有絲卷軸物。因為荷蘭人在此進行買賣，所以也有天竺南蠻的物品。當地物產有鹿皮，並從日本引進銅鐵藥罐。但是當地人不購買，是賣給大明人的」。此外清朝林謙光的《台灣紀略沿革》，記載著日本人的居留情形：「據說在更前方的北線尾端，有日本蕃搭設屋寮經商。」作品〈御朱印船的活躍〉，即是描繪丸平船抵達鹿耳門北方日本人居留處的光景。圖中可以見到商館的荷蘭人正在和日本人商議。

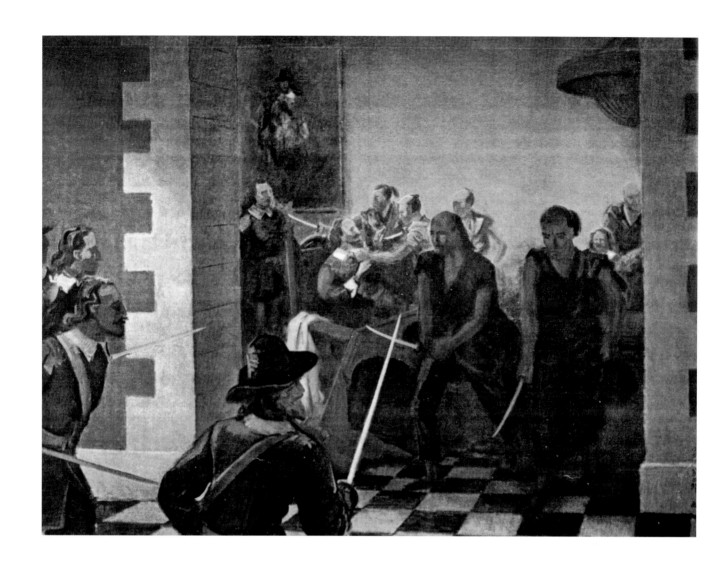

小早川篤四郎　濱田彌兵衛　油彩畫布　100號尺寸

寬永元年荷蘭人占據台灣的主要目的，是想獲取大量且廉價的生絲、絹織品等等支那貨物，並將其運往日本，藉由買賣獲得利益。因此對於荷蘭人而言，若是日本人來到Tayouan，直接和支那商人進行買賣，將會造成問題。關於荷蘭人對於台灣的輸出輸入品進行課稅一事，日本人主張自己要比荷蘭人更早便來到此地進行貿易，因此拒絕納稅。寬永三年五月上旬，濱田彌兵衛的船進入Tayouan港。但因荷蘭人干涉，所以濱田彌兵衛在此停留兩年，完全無法進貨。寬永四年夏天，新任長官Pieter Nuyts上任。濱田彌兵衛因此提出訴願，卻得不到任何權宜處理。為此，彌兵衛等人計畫報復，並先返回長崎。另一方面，Nuyts向日本幕府陳情，企圖禁止日本船隻渡航到台灣。但是此項使命未能成功，被派往日本商談的荷蘭使節只能空手歸台。由於Nuyts認為使節的失敗，全是源自濱田彌兵衛等人的策動，因此懷憤在心。寬永五年四月下旬，濱田彌兵衛的船入港，本著報復彌兵衛的意味，荷蘭人設計了一些計謀，沒收彌兵衛船上很多武器，並將之搬運上陸。同時對於前年隨同彌兵衛等人前往江戶，擔任獻上台灣國土使節的新港社人，以賣國奴之名，將之逮捕拘禁。彌兵衛認為這項處分不正當，因而提出抗議，但是未能被聽取。在這同時，他的貿易進行也遭到阻撓。作品〈濱田彌兵衛〉描繪的是五月二十八日，和彌兵衛等人共乘船隻而來的人員十餘名，因打算接受武器的繳械並返朝，遂前往Nuyts位於熱蘭遮城的辦公室拜訪。進行交涉時，彌兵衛等人趁室內只有長官Nuyts、兒子Urens以及負責翻譯的François Caron在場，突然逼近Nuyts。圖中彌兵衛拔刀要脅，並將Nuyts的手腳加以捆綁。他對急忙趕到的荷蘭軍展開恫嚇：如果出手的話，將宰了Nuyts，而我等日本人會戰鬥至死。六天後和解成立，濱田彌兵衛得到荷蘭人的賠償，大大展現日本人的勇武後，返回長崎。

小早川篤四郎　夕照的普羅民遮城　油彩畫布　100號尺寸

　　西元一六二四年荷蘭人占據安平之後，感到有必要在台灣本島設置居留地，一六二五年一月，以十五匹布向新港社的原住民，交換赤崁的河川沿岸土地，建造了長官別邸、病院、倉庫等等，也建築了小碉堡充實守備。繼而陸續獎勵日本人、支那人遷移入住。而為了紀念荷蘭的聯合七州，乃將之命名為Provintia城鎮。一六五二年（承應二年）由於發生郭懷一之亂，荷蘭人備感有必要在赤崁設置防備。因此於一六五三年使用磚塊，重新建設一座有四個稜堡的守城，這就是Provintia（普羅民遮城）。由《台灣縣志外編》的遺蹟記述，可知普羅民遮城的規模如下：「赤崁樓以糖水糯米汁搗拌蜃灰，疊磚砌垣。以堅硬之石為界，周方45丈3尺，不設雉堞，南北兩角有瞭望亭突出，僅能站立一人。樓高約3丈6尺有餘，雕欄凌空，軒豁四達，其下砌磚如巖洞，曲折宏邃，右後穴窖，左後浚井。前門外左方，再浚一井。」一六六一年五月，鄭成功登陸台灣後，此城立即被攻陷，並設立承天府。等到清朝領台後，此城獲得保留，康熙五十三年（正德四年、一七一四年）被派遣來台的測量人員Padre de Maira（筆者音譯），在信中寫著：「荷蘭人占據時代所建設的家屋當中，至今仍有價值者，應當是四個稜堡的城壁所環抱的三樓建築物，（中略）它俯視著中港，必要時可防止敵人上陸。」其後，在《台灣縣志》可以看到關於此城的說明：「因為頻年地震，屋宇盡傾，四壁矗立，只剩周圍的磚垣堅好如故。」明治四年左右，英國長老教會牧師Campbell初次來到台南時，據說城壁依然存在著。之後，城壁屢次遭盜破壞，明治十二年左右在城蹟上方建蓋了現在被稱為赤崁樓的文昌閣和海神廟。作品〈夕照的普羅民遮城〉描繪的是荷蘭時期普羅民遮城的黃昏景象。如今荷蘭時期疊砌磚塊的一部分根基，已被指定為史蹟。

小早川篤四郎　荷蘭人的蕃人教化　油彩畫布　100號尺寸

　　一六二四年九月，荷蘭人定台灣為支那、日本的貿易據點。他們自澎湖轉移至台灣以來，大大教化蕃人，並企圖擴張勢力，陸續討伐麻豆、蕭壠（佳里）等台南附近的各蕃社。一六三六年（寬永十三年）北部十五社、南部十三社的代表者，集合在新港社，對荷蘭宣誓服從之意。名為Candidius的傳教師，自一六二七年以來，在新港布教，信徒越來越多。一六三六年第一次的蕃社歸順儀式後，傳教師開始開設學校，有新港社少年七十人入學。學校教導他們ABC，也講述基督教的大要。之後，其他蕃社也希望能聽到這些傳道，因此有不少學校陸續開設。依據一六三八年初的巡視報告，新港社的就學兒童數，男子四十五名、女子五、六十人，受洗者千人。目加溜灣社的就學兒童數八十四人，接受傳道人數約一千人。蕭壠社的就學兒童有一百四十五人，在三十六呎乘以六十五呎的教會裡，接受傳道的蕭壠社民有一千三百人。麻豆社的教會為三十五呎乘以一百八十一呎，在這裡聽道者有二千人。另外一六四七年末巡視時，少年就學者部分，新港社一百一十人、目加溜灣社一百零三人、大目降社七十八人、蕭壠社兩間學校合計三百九十四人、麻豆社為一百四十五人。當時各社都有成年男女分為五班至十班，男子早上上課一小時，女子從下午四點開始上課一小時，課程中教導他們禱告與基督要理。至一六六二年荷蘭人被鄭成功擊退為止，施行教育的期間雖然只有二十五年，但是因為教導少年子弟使用荷蘭文拼音蕃語，所以原住民長期蒙受其益。即使荷蘭人離開本島之後，自鄭氏時期至清朝嘉慶年間，跨時一百五十餘年，但是原住民依然在文書往來上使用此文字。而依據《台灣府誌》、《彰化縣誌》等等，可知以荷蘭文書寫的教冊、或是被稱作甲冊的書物，仍然保存於台灣鳳山、彰化的各縣蕃社。此外，使用羅馬字拼音的蕃語文書，也依然在熟蕃之間被保存，並流傳至今。

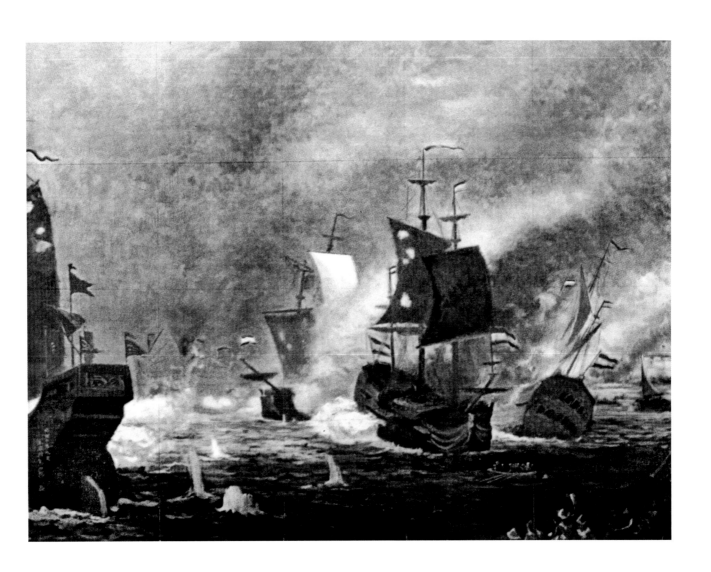

小早川篤四郎　鄭成功和荷蘭軍的海戰　油彩畫布　100號尺寸

　　西元一六六一年四月三十日拂曉，鄭成功令二萬五千大軍分乘約三百艘兵船，自鹿耳門海峽進攻。其主力軍隊則自赤崁登陸，進攻普羅民遮城。而荷蘭人由熱蘭遮城派兵二百名渡過台江，試圖防止鄭軍的登陸，但卻僅有六十人順利進入普羅民遮城內，其餘則無功而返。此時鄭軍一支約四千人的部隊，登上了北線尾。雖然上尉Pedel率軍試圖給予反擊，但是二百名的荷蘭士兵卻幾乎全軍覆沒。翌日，在港口的三艘荷蘭船，與港外的敵船進行交戰。但是主力的Yacht船艦「Hector號」，過沒多久就因為自燃而爆破沉沒，其他的兩艘船則衝出敵軍的包圍，僥倖逃走。在此情況下，鄭軍圍攻四日後，普羅民遮城陷落。熱蘭遮城方面，則將城下的居民移往城內，陷入困城之境。新任長官Klenkt於同年七月三十日抵達安平港外，看到城塞上高高飄著戰旗，敵艦布滿了海面。他對這出乎意料的光景，大感吃驚。所幸天象出現暴風的徵兆，他便離去，開往長崎，然後再回到Batavia。而之前趁鹿耳門海戰之際逃出的小船Maria號，一邊受到季風的阻攔、一邊艱辛地繼續航行。歷經五十天後，總算抵達Batavia，呈上鄭成功來襲的真實報告。這是發生在Klenkt搭船離開兩天後的事情。而為了取消Klenkt的赴台任命，總督緊急令軍隊備妥快船，試圖追趕Klenkt，告知他此項訊息。但是因為沒能趕上，便在Jacob Caeuw的指揮下，派遣十一艘艦隊前往。Caeuw的艦隊於八月十二日入港，但是風大浪高，他們便轉往澎湖一時避難，之後再於九月八日二度進港。作品〈鄭成功和荷蘭軍的海戰〉是描繪九月十六日，兩軍的海軍在熱蘭遮城前方海域大戰的模樣。海戰之初，突然刮起暴風，荷蘭的兩艘大船艦因而觸礁，船身遭到破壞。此外，被砲彈擊中的多數船隻，不是被捕捉、爆破下沉，就是被燒毀，遭到極大的損害。為此，荷蘭軍不得不暫時選擇坐困熱蘭遮城內。

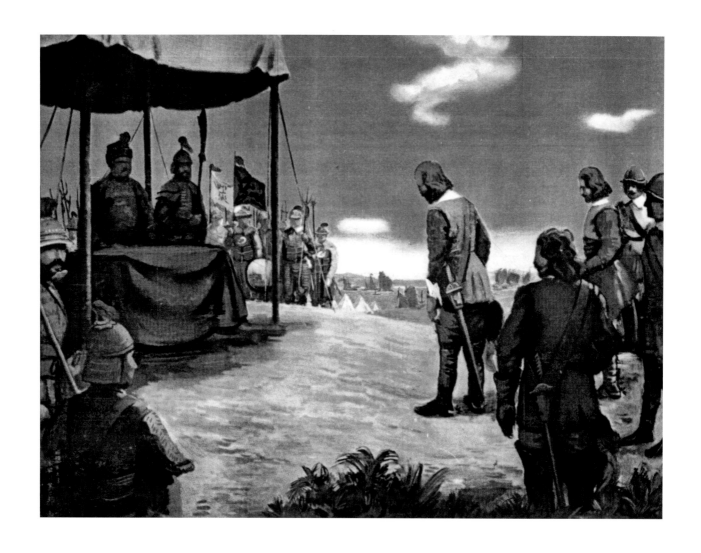

小早川篤四郎　鄭成功和荷蘭軍的議和談判　油彩畫布　100號尺寸

　　西元一六六一年十一月六日，在福州的清軍為了討伐共同的敵人，向荷蘭政府提出交換條件。就是由清軍運來軍需用品，相對地由荷蘭政府自台灣派遣援兵至對岸作戰。此時熱蘭遮城內，由於戰死者、病人大為增加，城內的生還者無不希望能將非戰鬥人員送返Batavia，以利城內經費的節省。在十一月二十六日的評議會上，荷蘭政府答應了清軍的要求，送來三艘軍艦和二艘小船，決定和清軍攜手合作，共同殲滅鄭成功的支那根據地－廈門。後來Caeuw毛遂自薦，熱心表示願意接下這份任務，並獲得許可。Caeuw於十二月三日由台灣出發。但是沒想到就在熱蘭遮城面臨攸關存亡的緊急時刻，Caeuw居然從澎湖附近，轉舵前往暹羅，在沒有達成任何重大任務之下，便舉兵返回Batavia。獲得此消息的熱蘭遮城士兵，由於軍艦、士兵、糧食越來越不足，他們知道無論再做什麼，都已經沒有辦法再撐下去。在這當中，有人暗通鄭成功，告知他城內的困境，同時也透露若能奪取聳立在城外高地的Utrecht碉堡，即可攻陷熱蘭遮城的城塞。因此一六六二年一月鄭成功發兵出動，將砲門瞄準Utrecht碉堡。面對城兵的應戰，鄭成功不斷猛烈攻擊。一月二十五日在所有兵力的一同攻擊下，Utrecht碉堡終於被攻陷，並得以更加集中火力朝向熱蘭遮城。一月二十七日熱蘭遮城內召開評議會，認為事到如今除了開城，別無他法。決議後，向鄭成功提出休戰，並隨即派遣三名使節，進行開城條件的商談。結果，二月一日熱蘭遮城打開城門，城兵舉著旗、打著鼓，允許鄭成功軍隊的船隻進入。這是發生在明朝永曆十五年、也就是清朝順治十八年、我日本寬文元年十二月十三日的事情。當時城內貿易總數達價值四十七萬一千五百florin（佛羅林，貨幣單位）的物品，全數交由鄭成功。在長達九個月的困城當中，荷蘭人的戰死、病死人數，大約一千六百人。

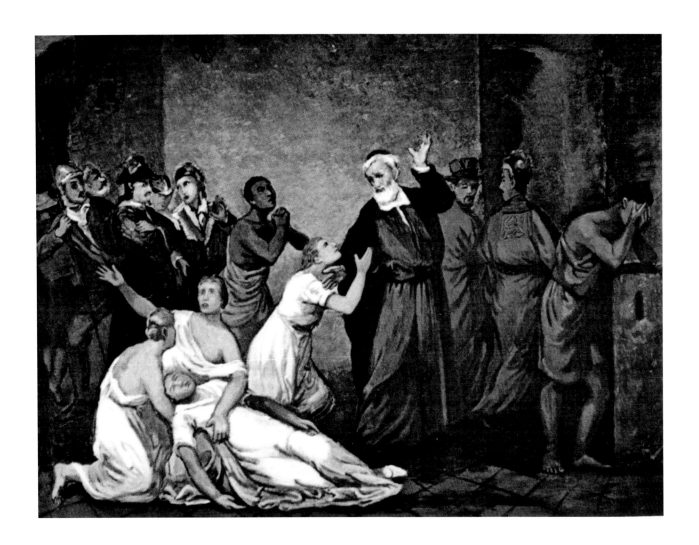

顏水龍　最後的離別　油彩畫布　100號尺寸

　　鄭成功攻略普羅民遮城時，有很多住在熱蘭遮城外面的荷蘭人傳教師、學校老師，都成為鄭成功的俘虜。其中包括一六四七年以來住在麻豆社，從事佈教工作的韓布魯克牧師，以及他的妻子和兩個兒子。當時鄭成功為了驅逐荷蘭人的餘勢，積極向熱蘭遮城進攻，但卻屢屢攻陷不了。因此命韓布魯克牧師為勸降使節，於一六六一年五月二十四日將他送入熱蘭遮城，並傳達：「若是Coyett長官與全員屬下不趕快投降的話，將殺光所有被俘虜的荷蘭人。」就這樣，韓布魯克牧師前往了熱蘭遮城。沒想到他進城後，竟熱情地勸說城內荷蘭人應該要堅持到底，極力主張絕對不可以投降。說完後，他依約欲返回鄭成功軍中。雖然城內的送行者們，清楚知道自己將來都會被殺害，但是依然提出建言，建議韓布魯克牧師與其返回，到不如和他們一起留在熱蘭遮城內。其中特別感到傷心，想要阻止韓布魯克牧師返回的人，便是當時已在城內的兩位女兒。她們的媽媽和兄弟，都在敵人的營陣中，成為人質。但是她們的父親，不但不勸城內的荷蘭人降服，反倒極力主張抵抗到底。她們知道父親背叛被交付的使命，會立刻被鄭成功知道，所以當父親返回後，最終的下場就是父親、連同母親和兄弟們，都會被斬首。所以她們哀求父親不要回去，想要挽留他。面對女兒們懇切的請求，原本心意已堅的韓布魯克牧師，差一點動搖決心。但是他立刻重振精神，回到鄭成功營中，並呈上報告：荷蘭軍絕對不會投降。鄭成功因為此項結果不符合原本的期待，因此對荷蘭人更加生氣。過沒多久，韓布魯克牧師以及其他牧師、所有被俘虜的男子，均遭到鄭軍虐殺，而被俘虜的女子，則被關入鄭成功將兵的內房。本作品參考Backer（筆者音譯）的銅板畫〈最後的離別〉，其原畫作者為Pieneman。畫面主要描繪韓布魯克牧師覺悟自己的死，正準備返回鄭成功營中時，被畫面中央的女兒加以挽留的場景。

（編註：此件畫作經後人查證為顏水龍所作，但為刊載《台灣歷史畫帖》之所有作品原貌，本書仍收錄此件作品。）

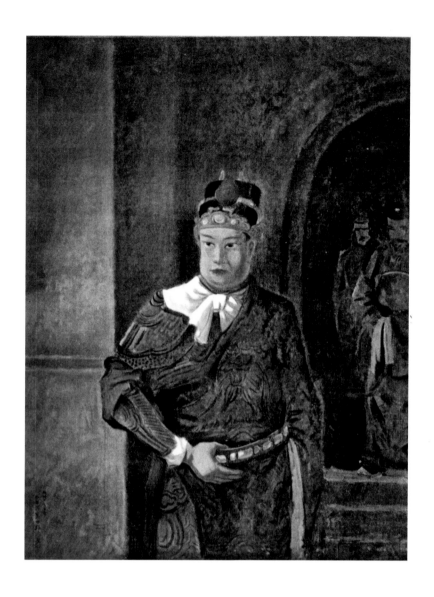

小早川篤四郎　鄭成功　油彩畫布　100號尺寸

　　鄭成功之父鄭芝龍年輕時來日，流寓至平戶，並娶當地人士田川氏之女。兩人之間生下鄭成功，據說其生辰為寬永元年七月二十三日。鄭成功幼名福松、或森，字大木。父鄭芝龍自慶長至元和年間，長期住在平戶。當活躍於南支、台灣海上的支那人甲比丹李旦死後，鄭芝龍成為台灣海峽的霸者，寬永三、四年已是任誰也無法看輕的一大勢力。他掌管了多數的商船，光是其間所獲得的稅金，就直逼王侯之富，可說是威勢震及八閩。

　　明末國運衰微，已無法無視鄭芝龍的存在，因此寬永五年任命其為明朝海將。之後，鄭成功被父親接走，送往支那。二十三歲時，獲得明唐王（隆武帝）賜姓朱，並改名為成功，世人因此經常稱他為國姓爺，而鄭成功自己也變得會使用此稱號。但是當時往來台灣方面的西洋人卻產生誤解，記載其名為Coxinja，Coxinga，Koxinga等。甚至到了鄭成功死後，仍誤將此稱號當作鄭成功一家的姓氏，並使用於其子孫。鄭成功對於父親芝龍在唐王歿後，居然降服仇敵清朝一事，感到可恥。因此憤而舉兵，決心伺機挽回明朝頹勢，並占領廈門、金門二島。他同時向永明王（永曆帝）上表歸降，受封為延平郡王。永曆十二年他決意整軍進攻南京，但最終未能成功，只好退回廈門、金門二島，據此為地。後來他之所以考慮將據點移往台灣，不單單是因為有一名住在台灣、受到荷蘭人管轄的支那人，對他提出如此建議，同時也是因為他對廈門、金門的根據地感到不安。一六六二年二月一日，鄭成功佔領熱蘭遮城，趕走了荷蘭人，同年六月二十三日（寬文二年5月8日）於熱蘭遮城死去，享年三十九歲。作品〈鄭成功〉描繪的是站在熱蘭遮城上的鄭成功。

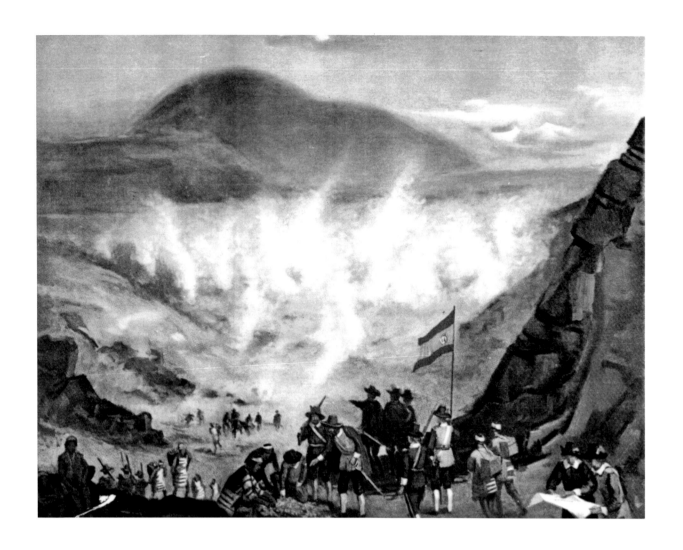

小早川篤四郎　西班牙人的北部台灣占據　油彩畫布　100號尺寸

　　在馬尼拉的西班牙人為了對抗一六一九年（元和五年）結盟的英國・荷蘭攻守聯盟，因此向西班牙本國政府提出占領台灣西海岸要港的建議。他們主張若能以此為根據地，派遣戰艦，援助並保護航行於馬尼拉與台灣之間的支那商船，則可維護貿易，為馬尼拉謀求利益。相反地，若是怠之不顧的話，西班牙將失去在東洋及南洋的全部勢力。但是由於荷蘭人在馬六甲附近，捕獲由澳門及馬尼拉出港的西班牙船，並在船上發現上述建議書，使得Batavia總督因而獲曉西班牙的計畫，乃決心要取得先機，先行占領台灣。此事大大刺激了馬尼拉的政廳，遂命令Antonio Carreno率領兩艘Galleon帆船，出征討伐。一六二五年（寬永二年）Carreno由呂宋島的Cagayan港出發，航向台灣。他先是航行於東海岸，之後北上，由基隆入港，將此地稱為Santísima Trinidad，並於社蓁島的西南角著手建造San Salvador之城。接著在中央山頂、八尺道水門的岸邊，建造一座堡壘。一六二八年（寬永五年）再攻下淡水，建造San Domingo之城，作為守備之用。而在兩城附近以及鄰近基隆河、淡水河的諸蕃社，接受傳教士的教化，歸順西班牙。其教化最遠之地，可達葛瑪蘭（宜蘭）。作品〈西班牙人的北部台灣占據〉描繪的是正在大屯山視察硫磺產區的西班牙人們。雖說西班牙人占據了北部台灣，但是留在基隆的西班牙居民，卻有很多人因罹患風土病而死去。此外，由基隆入港的支那商船，要較原本預計的還少。一六三五年（寬永十二年）日本頒布禁止日本船隻海外渡航後，使得基隆身為貿易港的價值大為降低，再加上時任菲律賓諸島的長官Corcuera正專注於島上的攻略戰役，所以西班牙人於一六三八年先是自毀淡水的護城，接著陸續整頓昔日增設於基隆的堡壘，減少其守備兵力。一六四二年基隆城受到Tayouan的荷蘭軍攻擊，城內的西班牙軍據守五日後，於八月十四日終被荷蘭軍占領。

小早川篤四郎　支那人的產業開拓　油彩畫布　100號尺寸

從很久以前，支那人便知道台灣的存在。在閩書的《島夷志》裡，記載：「萬曆壬寅（慶長七年），夷及商漁交病」。夷指的是台灣原住民，商漁指的是為了支那雜貨與鹿皮鹿肉交換買賣而來台的支那商人，以及從事漁業而來台的支那人。由此可知支那人為了貿易及漁業的發展，很早便來到台灣。明末左右，自從李旦、鄭芝龍這批人占領台灣作為活動根據地以來，支那人便逐漸開始移住台灣。其開拓所及的區域中心部，位於南部開口處的台江島嶼與沿岸。當荷蘭人占據台灣後，他們對於勤奮的支那商人、勞動者，獎勵移居台灣；促成荷蘭東印度公司的船隻直接運行，進行土地的開拓；同時計畫藉由墾殖，提高利益。除此以外，福建、廣東一帶受到支那本國長年不斷的戰亂所擾，有不少的流民陸續流寓來台。一六三四年左右有很多貧困的支那農民，便在東印度公司的保護下，進行農業。有關此時的狀態，可由以下黃宗羲的《賜姓始末》，有所知悉：崇禎年間（1628-1644年）福建巡撫熊文燦主張應該開拓台灣荒土，為此鄭芝龍針對數萬名饑民，提出一人銀三兩、三人牛一頭的發放計畫，並將他們送到台灣來。到了荷蘭時代，支那人須繳納狩獵稅，才能捕鹿，此外也必須就著漁獲量繳稅，才能從事漁業。當時，鹿皮輸出到日本，鹿肉曬乾後，和曬乾的魚、鹽漬魚一起輸出到支那。當時農業中最蓬勃發展的，就是米和砂糖。由於台灣島內僅需少量的砂糖，所以產額的大部分是輸出到日本、波斯等地，而且需求量逐漸增加。至於米，由於是住在台灣的荷蘭人和原住民的主食，所以沒有大量輸出。一六四五年（正保二年）有稻田一七一三甲，甘蔗園六一二甲，到了一六五二年（承應元年）達到稻田三七〇〇甲，甘蔗園一三三四甲。作品〈支那人的產業開拓〉是呈現移居來台的支那人，在台南附近的溪畔從事糖作的場景。

小早川篤四郎　通事吳鳳　油彩畫布　100號尺寸

　　吳鳳字元輝，清康熙三十八年一月十八日，生於福建省漳州府平和縣烏石社。幼時跟隨父親吳珠、母親蔡氏良惠，來到台灣。起初住在諸羅縣大目根堡鹿蔴產庄，長大後跟著父親學習與阿里山蕃作貿易。吳鳳因而在此期間精通蕃語。

　　長久以來，台灣的蕃人有獵取人頭、加以供奉的風俗習慣。而歷來的通事皆迎合蕃人，並為了確保自己的安全，讓遊民入山，任由蕃人獵取人頭。此舉莫不更加助長蕃人獵取人頭的惡習。康熙六十一年當吳鳳一被任命擔任通事，他便決心要改正這項獵首的壞風俗。那一年，當祭祀來臨，蕃人們正討著要人頭時，吳鳳便宰豬、宰牛，還拿出酒來，讓大家享受豐盛的餐宴。之後，向大家說：「殺人是國家的大禁令，也是人類的大惡。或許現在無法馬上改正，所以就運用到目前為止已經取下的四十餘顆首級，每逢一項祭祀便供奉一顆首級，等到數年後，首級沒有了，那時再來商量也不遲。但是如果你們任意傷人的話，我就要嚴厲處分。」乾隆三十一年由於頭顱的數量已經用盡，蕃人們便依約前來，要求獵首。結果吳鳳要他們再等到明年，並且一延就是三年過後。但是即使如此，蕃人們還是不聽勸，這使得吳鳳只好想出一個法子，就是犧牲自己的性命，讓他們改掉惡習。所以他就和蕃人們約定：「如果你們這麼想要人頭，那麼明日晝時左右，會有一個戴紅帽穿紅衣的人經過這裡，你們就取了他的首級吧。」蕃人們聽了非常高興，隔日十數人各帶著兇器，趕向社蕃。果然在西方遙遠處，有一位身著朱衣紅巾的人，徐徐走在小徑上。蕃人們便彼此配合，跑向前，加以擊殺。沒想到獵下人頭一看，竟是四十餘年間，情意深重呵護蕃人，而蕃人們也與之相當親近，把他當成父親一般愛慕有加的吳鳳。據說這群人當場受到驚嚇，拋下屍體便趕忙離去。此後，蕃人們將吳鳳當成神，並加以祭拜供奉。自此以後，阿里山蕃再也沒有獵首的惡習。據說吳鳳被殺之日是乾隆三十四年（明和六年）八月十日，是年七十三歲。

小早川篤四郎　清國時代的大南門　油彩畫布　100號尺寸

　　台南城原先是「台灣府城」，之後改為「台南府城」，是座建造於清朝的城宇。在荷蘭時期有普羅民遮城，鄭氏時期也因置府而多少設有防備，但是都未築城。施琅降伏台灣後，訂定承天府所在地為台灣府治，可說是建置台南城之濫觴。最初因為土質浮鬆、多地震，因此此地被視為不適合築城。但是康熙六十一年（享保七年）朱一貴之亂後，藍鼎元上書，屢次主張築城的需要。雍正元年終於使用木柵，建造城宇。周圍長二六六三丈，並在四方設有七座門。後來再依據雍正十一年的奏議，由小北門迴向至南門，種植一萬七千九百八十三株刺竹，並在西方海面築城大砲兩座。從乾隆元年開始，斬石造七座門，門上建樓、設城壁女牆。二十三年因木柵毀損，進行整修，二十四年除了刺竹，又再種植綠珊瑚，並以木柵環繞保護之。四十年又補植竹木、建造小西門，所以城門變為八座。五十三年平定林爽文之亂後，福康安等人奉命建造土城，其中，東、南、北三方依據舊基，西方則因為靠近海口，所以小北門以南至小西門為止，縮退一百五十餘丈，完成了周圍長二五二○丈的土城。由於東、南、北方採弧形，西方採弦形，所以俗稱為半月城。這項工程自五十三年十二月二十七日開始施工，至五十六年四月十一日順利竣工。工程花費十二萬四千六百餘兩。同治五年五月十一日因大地震，城樓、城垣、女牆及窩舖半數以上，皆遭毀壞，至九年才全部修理完畢。光緒元年依據沈葆楨的奏請，又再施行重修工程。作品〈清國時代的大南門〉是依據現存的大東門、大南門、小西門中的大南門，回想昔日光景而作。此門於昭和二年進行修補。目前尚存的三座門，都在昭和十年十二月被指定為史蹟，進行相關保存計畫。

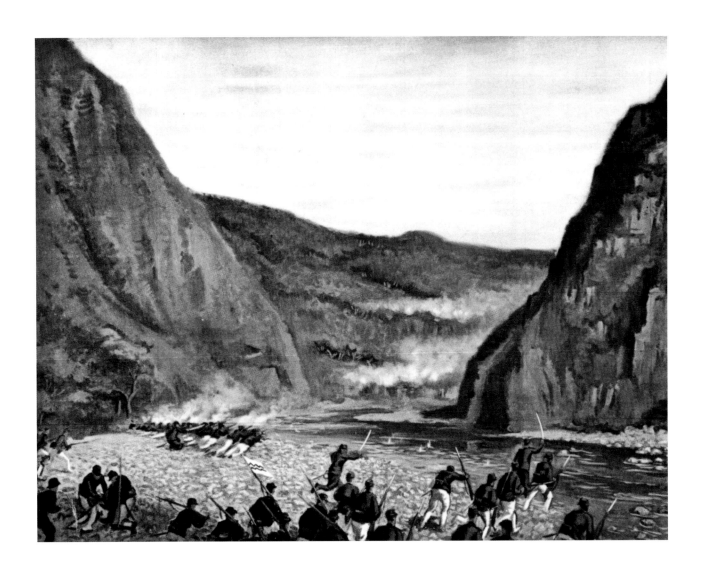

小早川篤四郎　石門之戰　油彩畫布　100號尺寸

　　明治四年十月曾經發生琉球蕃民漂流至恆春郡滿州庄字九棚海岸的八瑤灣，其中五十四人遭到高士佛社（kuskus社）生蕃殺害的事件。日本政府為此與清國進行交涉，但是卻得到生蕃乃化外之民的回答。因此明治七年四月四日日本政府命陸軍中將西鄉從道擔任台灣征討都督，陸軍少將谷干城、海軍少將赤松則良擔任參軍，一行人從四月末到五月初，自長崎出帆，踏上遠征之路。他們從恆春郡車城庄的海岸、也就是瑯𤩝灣上岸，針對蕃社牡丹、高士佛進行敵情偵查。作品〈石門之戰〉的描繪內容為以下情節：五月二十二日陸軍中佐佐久間左馬太所率領的人馬，為了要拿下原住民的槍械，乃涉水渡過四重溪，沒想到才剛抵達四重溪東北、約二千公尺的石門，便突然受到敵蕃的猛烈射擊；佐久間一行人隨即展開應戰，一部分人登上左岸的斷崖，從敵蕃上方猛射，使得兇悍無比的生蕃，對於日軍的奇襲感到退縮，並且立刻敗走；而在前方的日軍也刻不容緩，殺入敵陣，擊斃牡丹社頭目阿祿父子及手下三十餘人，此舉不但令敵蕃潰走，也讓多數的蕃社感到恐懼。當日我日本軍戰死者四名、負傷者二十名。其中，戰死者與因負傷而死亡的士兵，於明治八年被合祭於靖國神社。六月二日日軍越發進攻牡丹社，左翼由谷少將率領，自楓港進攻，右翼由赤松少將率領，自竹社進攻，中間則由佐久間參謀，自石門進攻。隔天三日下午三點，三面一同攻擊，並占領敵人的核心根據地。清國政府因此向日本提出抗議。交涉的結果，征台軍決定撤退。全軍於十一月二十日自台灣出發，踏上凱旋之路。此次戰役的出征兵數約三千六百餘人，戰死者不過十二名。但是染上風土病而過世者，卻達到五百六十餘名。經由此場戰役，英國和法國了解到日本的兵力是值得信賴的。所以便將一向駐防於日本，負責保護英、法居留民安全的守備兵撤走，而我國的國權也因此得到伸張。

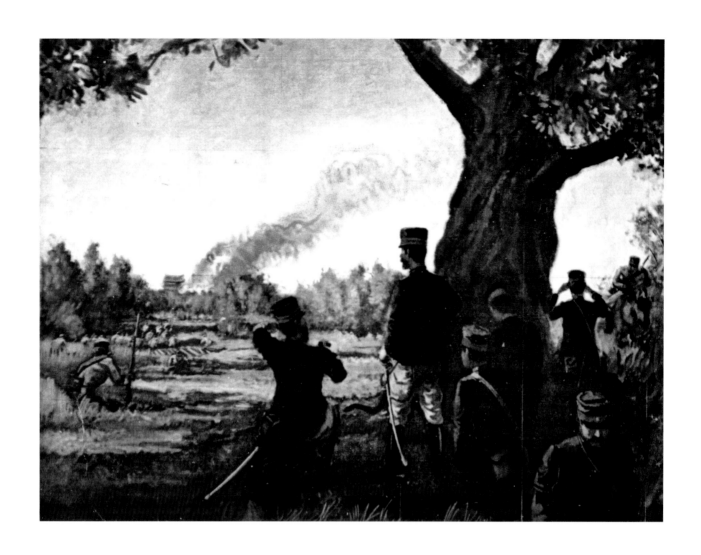

小早川篤四郎　北白川宮能久親王的嘉義城御攻擊　油彩畫布　100號尺寸

　　明治二十七、二十八年的戰役結果，清朝答應將台灣和澎湖割讓給我國，因此台灣成為日本的領土。但是島內仍有不臣服我國者，所以北白川宮能久親王便親自率領「近衛師團」，前來征討。明治二十八年五月三十一日從澳底登陸以來，驅逐瑞芳基隆一地的敵人，六月四日進入台北城，八日苗栗、新竹皆歸降。緊緊箝制住中部後，取下台中，逼近彰化的八卦山，並經過一番激戰，於二十八日將之占領，同時一併拿下鹿港，在彰化停留一個多月。過沒多久「第二師團」、「混成第四旅團」由內地被派遣而來，共組為「南進軍」，由陸軍中將高島鞆之助擔任司令官，訂定相關部署。另一方面，「近衛師團」再三進行部隊改編，十月五日正午決定行軍計畫，開始展開嘉義的進攻。十月九日依照預定進度，自三面逼近嘉義。這一天能久親王上午六點由三疊溪出發，十點前進至嘉義市埤仔頭，並等待師團各部隊抵達東門、西門、北門後，於十一點三十分從三方開始進行總攻擊。從正午到下午零時三十分占領城郭的四座門，使得賊軍無法再撐下去。賊軍遂於下午一點向著台南方向逃走，而師團終於能完全占領嘉義城。作品〈北白川宮能久親王的嘉義城御攻擊〉描繪以下場景：進攻嘉義城時，親王站在前鋒砲列的正後方，也是敵人彈火頻頻飛來的危險區域，進行督軍。參謀長站在一旁的榕樹下，向能久殿下說明戰情，並向能久親王請益，期待其下一步的指揮。這個地點位於當時從打貓（民雄）到嘉義的途中，距嘉義城北門的北西約一千公尺處。當日能久親王站在下方的那棵大榕樹，現在還在。此地被稱為「埤有頭司令所」，已被指定為北白川宮能久親王殿下的御遺蹟之一。在作品〈北白川宮能久親王的嘉義城御攻擊〉左方看到的是北門。據說此門在正午被爆破，本圖約莫顯示這個時刻。親王於下午一時三十分自北門入城。

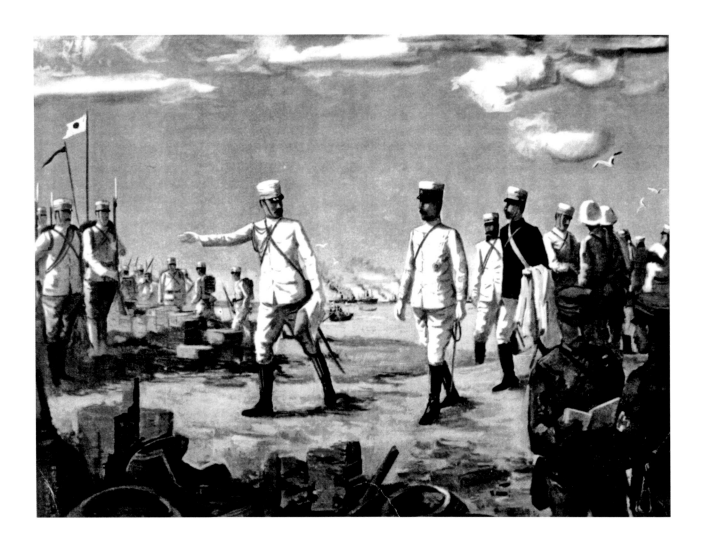

小早川篤四郎　伏見宮貞愛親王的布袋嘴御登陸　油彩畫布　100號尺寸

　　「混成第四旅團」的團長伏見宮貞愛親王，接獲南進司令官高島中將的以下訓令：「明治二十八年十月九日以後，和海軍合作，抱著登陸敵陣前方的覺悟，在布袋嘴附近登陸，登陸後的第一緊急要務便是和近衛師團聯絡，一旦聯絡上，就牽制師團的側面敵人，並加以擊破，前進到台南平原。」因此十月十日清晨五點左右，南進司令部與登陸布袋嘴的「陸軍部隊」，即使面對強烈的北風，仍搭載運送船十六艘，在分遣艦隊旗艦「浪速」（常備艦隊司令官東鄉平八郎少將搭乘）的帶領下，由馬公港出發。各船艦保持四百公尺的間距，持續朝南前進，並於上午十點抵達布袋嘴海上。布袋嘴附近水淺，雖然適合戎克船栓在一起停靠，但是對於軍艦汽船的停泊而言，是不方便的，而且沙礁頗多，艦船無法順利靠近陸地。在這之前，軍艦「濟遠」、「海門」在九日天未亮，便自澎湖島出發，抵達布袋嘴，準備航路的標識、目標的設置、運送船的停泊列線的標示等等登陸預備工作。當時每艘船皆停靠在距離陸地三海里左右處。由於在遙遠的布袋嘴方位，確認到賊兵的出沒，因此各軍艦加以砲擊。忽然間，看到敵方起了大火，火焰直上雲霄。「海軍陸戰隊」約一百名自下午二點，「上陸援護隊」自二點四十分，分別開始登陸。「海軍陸戰隊」於四點二十分完成登陸。但是附近的賊兵五、六百人，自內田庄向著「海軍陸戰隊」逼近，並前進至約四百公尺處。這時已經登陸的「陸軍部隊」前來支援，加強其右翼戰力，並前進攻擊，在東方擊退大部分的賊兵，在南方則擊退一部分的賊兵。當日北北東風相當強大，波濤劇烈，登陸一事相當困難。拖船用的汽艇，也因為急遽翻騰的波浪，完全派不上用場。這使得各艀船只能靠著臂力划行前進，花了三、四個小時才抵達登陸地點。作品〈伏見宮貞愛親王的布袋嘴御登陸〉描繪的是翌日十一日上岸的貞愛親王。當天「上陸援護隊」的剩下人員進行登陸，「戰鬥部隊」在十三日正午前後，「輜重隊」在十五日黃昏為止，完成全體人員的登陸。

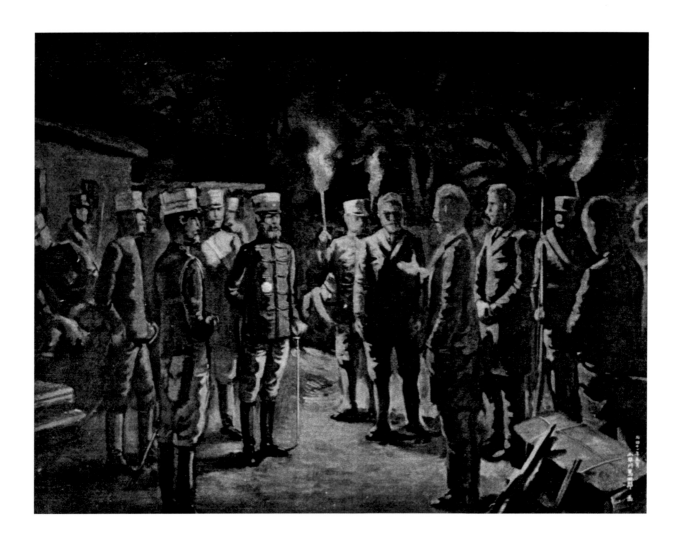

小早川篤四郎　乃木將軍與台南市民代表　油彩畫布　100號尺寸

　　明治二十八年十月二十三日從嘉義方面前進的「近衛師團」、從布袋嘴登陸的「混成第四旅團」、從枋寮北上的「第二旅團」、還有壓制安平海上的海軍，彼此互相呼應，決定了台南總攻擊之日。在這之前，敵將劉永福在六月中，接獲樺山總督勸他撤退的訊息，但卻表現出傲慢的態度，拒絕了樺山總督的建議，還夢想列國能給予干涉。但是在這期間，由中國南方送來的軍需品供給，越來越少，加上接獲飛報，知道「近衛師團」已經開始南進，而且強大的增援隊已集結在澎湖島。劉永福因此決定由本島撤退。十月八日劉永福送上請和書，給台灣總督和常備艦隊司令，同時也寫信給能久親王。但是無論哪一封信，用詞皆相當無禮，因此被退回。十二日因為日方軍艦來到安平附近海上，所以劉永福派遣委員，命其進行會商。不過一旦知道他的要求不被接納，便決定冒著生命危險，由海路遁走。十九日傍晚，他不斷揚言要和日本軍決戰，但是那天晚上卻前往安平，躲藏到停泊岸邊的英國商船Thales號上。隔天二十日下午三點，Thales號出航開往廈門。在這同時，劉永福逃亡的消息開始傳開，台南城內因而大亂，幾乎瀕臨重蹈台北覆轍的危機。但是市民中的有力者，順利彙整眾人的意見，說動Thomas Barclay及Duncan Ferguson兩位牧師協助交涉，並將二人送往乃木軍隊之處。此日「第二師團」本隊已抵達二層行溪，宿營在大爺庄附近，並將前鋒宿營在二層行庄附近。下午九點左右兩位牧師在兩位信徒及十七名壯漢的護衛下，前往乃木軍隊的前哨線。由於有一名懂得英文的新聞記者和步哨兵站在一起，所以Barclay牧師便向他說明自己前來的使命。當他一說明完，就被帶到位於南方低地的本營。在那裡，他們一行人說明劉永福已經逃亡，敵對的行為已經結束，並拿出支那商人請乃木軍隊趕快入城的請願書。作品〈乃木將軍與台南市民代表〉描繪的是一行人於凌晨一點左右被帶往乃木將軍面前的場景。

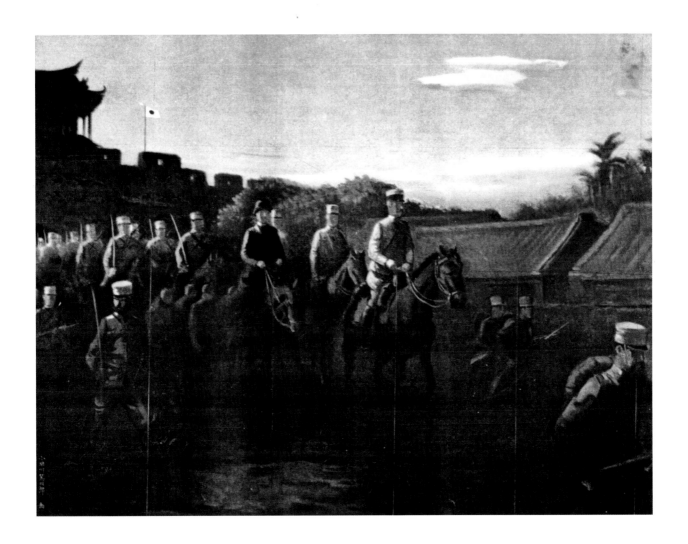

小早川篤四郎　台南入城　乃木師團的先鋒　油彩畫布　100號尺寸

　　乃木師團長從當時在二層行溪附近海面的常備艦隊，得到情報，獲知：劉永福率領約三營的部隊，從安平的海路逃走，而剩下的賊兵在獲知劉永福逃亡後，也解除武裝，潰散四方，台南城幾乎陷入無政府的狀態。二十一日上午乃木師團長又再召Barclay及Ferguson兩人前來，並讓Barclay帶著護衛先行，要他傳話：如果打開城門，全市平和投降的話，絕不加害任何人，萬一有任何武力抵抗的話，將毀滅全市。

　　另外Ferguson則負責帶領以下部隊：山口素臣少將所率領的步兵第十六聯隊、（不含第二大隊及第二中隊）騎兵隊第二中隊的一小隊、砲兵第三大隊、工兵第二大本隊本部、第一中隊、衛生隊一半人員、師團幕僚一部分及一些憲兵等等，一大早便向著台南出發。

　　有關入城時的模樣，Ferguson在信件中，如下所述：

　　「這一天早上，空氣清徹，是個清涼舒適的早晨。

　　Barclay氏和十五名台灣人，擔任軍隊的前導。我則坐著日本馬，和剩下的四名台灣人，留在軍隊的中央部。我很難忘記在那個涼爽的早晨，乃木軍隊的一千名步騎兵，排成縱隊，他們被Barclay和赤腳的一群台灣人帶領著，向前離去。通往台南的街道，平常是很熱鬧的。但是那天早上，五哩不到的路程上，只看到一位男士，而且是在距離路徑很遠的地方。等到快靠近市街一看，在小南門上飄揚著日本國旗，城門已經被打開了。」

　　作品〈台南入城　乃木師團的先鋒〉描繪的是山口少將即將自小南門入城的光景，在他後面可以看到跟著支那人、騎在馬上的Ferguson。而Barclay因為有所功勞，於大正四年被授予勳五等的雙光旭日章。

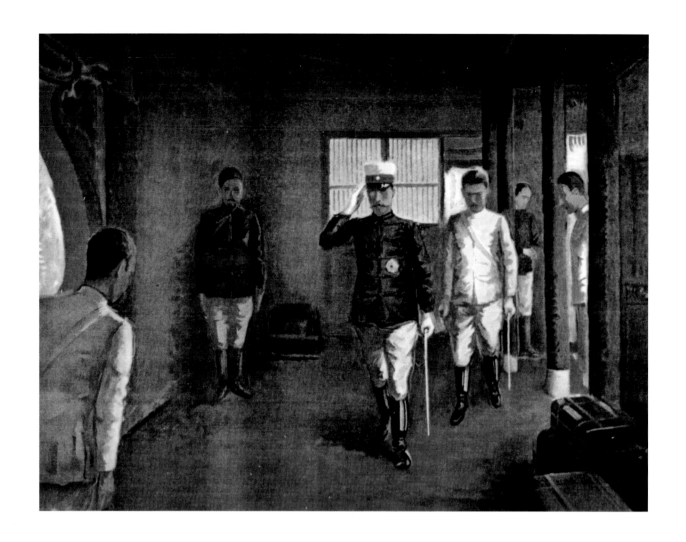

小早川篤四郎　憂愁「伏見宮貞愛親王最後的探望」　油彩畫布　100號尺寸

　　北白川宮能久親王在轉戰多處的過程中，染上了風土病。但是即便如此，他仍坐著抬轎，繼續指揮戰情，因此病情日益加重。明治二十八年十月二十七日上午七點三十分，能久親王由大目降（新化）出發，在暑氣炎熱、烈日酷曬的路途中，他使用擔架，向著台南進軍。由於路況不佳，占領後的台南呈現一片混雜，使得能久親王的入城時間有所延遲，直至下午五點半才終於抵達台南，並由大東門入城，紮營於安海街的張紹芬屋宅（台南市末廣町1丁目）。

　　昭和十三年十月為了保存能久親王的御遺蹟地，以及向後世傳達親王的御偉功，所以在安海街的紮營處，設立「北白川宮能久親王御舍營之地」的紀念碑。

　　親王入城後，貞愛親王前來探望，這是兄弟二人久未謀面的相會。二十三日將宿營之地由安海街移至莊雅橋街的吳汝祥住宅。此處的寢室是同一住宅的其中一間，寬約四坪多，地面一半有鋪設，一半是泥土地，顯得相當簡陋。剛開始，先是在地板鋪設稻草，再加上棉被，作為睡臥處。過沒多久，送來一張床，才供作親王躺臥使用。二十七日樺山總督前來問候，並報告台灣全島已經差不多平定，而且「近衛師團」創下的功績，比預期中還要更偉大，是最早完成任務的師團。據說當樺山總督說到這裡，能久親王便張開眼睛、點了點頭。二十八日七點十五分能久親王呈現危篤狀態，並在此過世。親王逝世後，其寢室的內部裝潢維持不動，並奉命在周圍懸掛草繩——「注連繩」，作為御遺蹟的保存。現在在台南神社境內，被稱為「北白川宮能久親王御終焉之地」的遺蹟，即是親王逝世之處。作品〈伏見宮貞愛親王最後的探望〉描繪的是十月二十三日貞愛親王最後探望能久親王的光景，面向畫面左方有一入口，由此進入的左手邊，即是能久親王過世的房間。

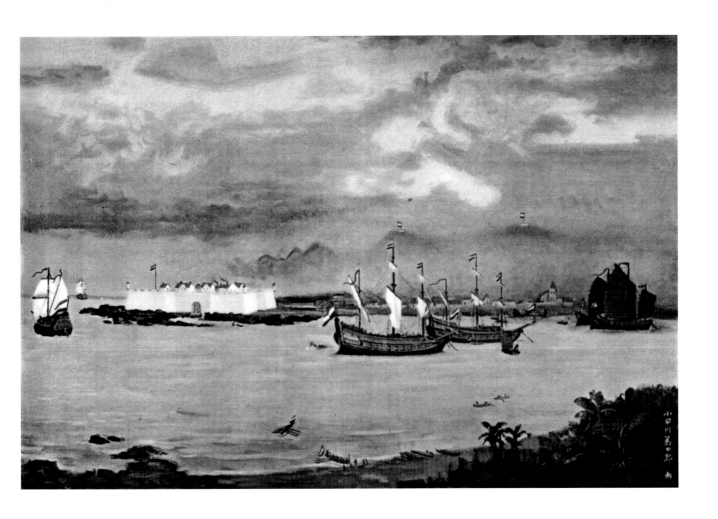

小早川篤四郎　北荷蘭城　油彩畫布　100號尺寸

西元一六二五年五月十六日（寬永三年）西班牙遠征軍在社藔島，舉行台灣占領的儀式，選定島的西南角作為築城之地，並將之命名為San Salvador，數年後完成擁有四個稜堡的大城。一六四二年荷蘭軍攻下這座城之後，破壞了三個稜堡，但將西南處的稜堡保留下來，並稱之為北荷蘭城，在此部署守備兵。一六六一年四月三十日鄭成功的大軍進攻台灣，當鄭成功已經包圍熱蘭遮城的消息傳到基隆，荷蘭守備兵非常害怕鄭成功大軍的來襲，而居住在此的荷蘭人民，則搭上偶然停靠在港口的荷蘭船，逃往長崎。一六六四年六月六日Batavia總督府評議會記載：「一六六一年因為害怕海賊國姓爺，所以通過決議，可以讓國姓爺再次占領我國人已經放棄的基隆島，使之成為北方、即支那沿岸的船隻暫時集合地。」但是過沒多久，一六六四年八月二十七日荷蘭軍又再次占領社藔島。作品〈北荷蘭城〉呈現的是當年荷蘭軍修築舊城，擴大其規模的盛況。Batavia總督府自一六六二年以來，年年派遣很多船隻前往支那海，幫助清軍擊敗鄭經的軍隊，並試圖藉此收復台灣。但是福州的官員表面上與荷蘭人合作，實際上卻對戰爭並沒有使出十足的戰力，對於收復台灣一事亦沒有顯示誠意。此外，基隆的支那貿易也不及預想中的繁榮，所以一六六八年六月五日評議會決定放棄基隆。同年十月十八日離開社藔島之前，先是破壞城塞，繼而使用火藥爆破北荷蘭城。鄭氏似乎有再修築荷蘭城址，在《淡水廳志》裡記載：「康熙十二年偽鄭毀雞籠城恐我師進紮二十二年二月偽將何祐復驅兵負土仍舊地築之」。之後到了清朝時期，此城被稱作紅毛城。一八五四年（安政元年）Perry艦隊的Macedonian帆船自基隆入港時，據說此城已變成廢墟。目前的城址為基隆市社藔町二三八，已被指定為史蹟。

小早川篤四郎與台活動相關事記（以日治時期為主）

年份	事記
1893	· 出生於日本廣島
1909	· 五月三十日，作品〈初夏の田舍路〉參展「水彩畫展覽會」。八月十五日，參加第一屆「野球聯合會」。
1910	· 四月二至三日，〈朝の川〉參展「紫瀾會展覽會」。十二月二日，〈小南門街通〉刊載於《台灣日日新報》。
1913	· 一月五日，作品〈港の朝霧〉、〈雪〉參展台北中學會「洋畫展覽會」。六月四日，參展東京「大日本水彩畫展覽」。十月五日，參展台北中學會「洋畫展覽會」。
1914	· 六月二十一日，作品〈池〉、〈落日〉參展「各學校成績品展覽會」。十月十八日，以幹事身分參加「紫瀾會」的「再興發會式」。
1915	· 一月十六至二十日，參展「紫瀾會畫會展」。一月二十四日，參加「北部野球協會」成立典禮，並以「高砂團」的其中一員，與「鐵道團」舉行開球賽。四月十七至十八日，參展「宜蘭紫瀾畫展」。
1916	· 職任「台灣總督府文官土木局營繕課雇」員。登記名為本名：「小早川守」。五月六至八日，作品〈沈み行光〉參加「蛇木會」與「紫瀾會」的聯合洋畫展。十月二十八至三十一日，作品〈日の出る前〉、〈日の沈む頃〉、〈西の空へ〉參加「蛇木會」與「紫瀾會」的第三屆聯合展。 · 返回東京，入本鄉洋畫研究所。
1924	· 三月初，相隔八年後再度來台。四月十四日，發表文章〈台 を去る高木義幸兄〉。四月十六日，石川欽一郎發表文章〈小早川氏の個展〉。四月十九至二十二日，於台北博物館舉行油畫展覽會。六月八日離台，經廈門，隨後前往歐洲。
1933	· 作品〈三裝〉入選第十四屆帝展。
1934	· 一月二十日，為尋求參賽帝展作品之題材，來台寫生。期間居住於台北市大正町宮川次郎氏家中。三月三至五日，於台北鐵道旅館「餘興場」舉行個展。三月四日，作品〈三裝〉捐贈總督府。四月二十一至二十二日，於台中市民館舉行洋畫個展。十月，作品〈頭目の像〉入選第十五屆帝展。
1935	· 六月二十二日，來台，前往蕃地寫生。台南「歷史館」委託繪製二十餘幅歷史畫。十月十日，台南「歷史館」正式開幕。十二月二十一至二十二日，於台南市公會堂舉辦「洋畫小品展覽會」。
1936	· 基隆市役所委託繪製歷史畫。
1937	· 一月十日，發表文章〈熊岡美 の人物と芸術〉。六月，為台灣歷史畫的製作告一段落，離台返回東京。盧溝橋事變後，志願從軍海軍省，擔任戰地畫家，前往上海。於《台灣日日新報》連載從軍文章〈 火の上海へ〉。獲得新文展免審查資格。

1938	・七月一至四日，於台南南門小學校講堂舉行「從軍素描畫展」；十二月十至十二日，於台灣日日新報社三樓講堂舉行「從軍素描畫展」；十二月，返回東京。
1939	・三月，《台灣歷史畫帖》發行，收錄一九三五年小早川篤四郎為台灣始政四十週年紀念台南「歷史館」所繪製的歷史畫。
1940	・四月來台，隨即前往南洋，六月再經汕頭、廈門來到基隆。六月十三日，《台灣日日新報》刊載小早川篤四郎的中國南方前線經歷談。
1943	・二月十六日，《台灣日日新報》刊載小早川篤四郎的新加坡前線經歷追憶。十一月五日，《台灣日日新報》刊載小早川篤四郎的緬甸前線從軍紀行。
1959	・逝世，享年六十六歲，

（年表製作參考日治時期《台灣日日新報》之報導內容）

參考書目

・《台灣日日新報》

・《台灣時報》第132號，1930.11。

・《史蹟名勝天然紀念物調查資料》，1931。

・《始政四十周年紀念台灣博覽會誌》，1939。

・《始政四十周年記念台灣博覽會協贊會誌》，始政四十周年記念台灣博覽會協贊會，1939。

・《科學之台灣》6卷1・2號，1938.5。

・小早川篤四郎，〈台湾を去る高木義幸兄へ〉，《台灣日日新報》，1924.04.14。

・小早川篤四郎，〈回想〉，《創立三十年記念論文集》，台灣博物館協會，1939。

・小早川篤四郎，《台灣歷史畫帖》，台南：台南市役所，1939。

・村上直次郎，〈台湾文化三百年紀念会について〉，《台灣時報》132號，1930.11。

・村上直次郎譯著，《バタヴィア城日誌》，平凡社，1978。

・黃琪惠，〈再現與改造歷史：一九三五年博覽會中的「台灣歷史畫」〉，《國立台灣大學美術史研究集刊》第20期，2006。

・廖瑾瑗，〈「物」的觀看：論尾崎秀真的「趣味」觀〉，《背離的視線：台灣美術史的展望》，台北：雄獅，2005。

・顏娟英，〈殖民地官方品味的變遷：石川欽一郎與台灣書畫會1908-1917〉，李澤藩與台灣美術學術研討會，國立新竹師範學院、李澤藩藝術基金會主辦，2004。

國家圖書館出版品預行編目資料

小早川篤四郎〈日曉的熱蘭遮城〉／廖瑾瑗 著
--初版--臺南市：臺南市政府，2012〔民101〕
64面：21×29.7公分 --（歷史‧榮光‧名作系列）

ISBN 978-986-03-1923-1（平裝）

1.小早川篤四郎 2.藝術家 3.傳記 4.日本

909.931 101003667

美 術 家 傳 記 叢 書 ▏ 歷 史 ‧ 榮 光 ‧ 名 作 系 列

小早川篤四郎〈日曉的熱蘭遮城〉 廖瑾瑗／著

發 行 人｜賴清德
出 版 者｜臺南市政府
地　　址｜70801臺南市安平區永華路二段6號
電　　話｜（06）269-2864
傳　　真｜（06）289-7842
編輯顧問｜王秀雄、林柏亭、陳伯銘、陳重光、陳輝東、陳壽彝、黃天橫、郭為美、楊惠郎、
　　　　　　廖述文、蔡國偉、潘岳雄、蕭瓊瑞、薛國斌、顏美里（依筆畫序）
編輯委員｜陳輝東（召集人）、吳炫三、林曼麗、陳國寧、曾旭正、傅朝卿、蕭瓊瑞（依筆畫序）
審　　訂｜葉澤山
執　　行｜周雅菁、陳修程、郭淑玲、沈明芬、曾瀞怡
贊助單位｜財團法人台南市文化基金會

總 編 輯｜何政廣
編輯製作｜藝術家出版社
主　　編｜王庭玫
執行編輯｜謝汝萱、吳礽喻、鄧聿檠
美術編輯｜柯美麗、曾小芬、王孝媺、張紓嘉
地　　址｜台北市重慶南路一段147號6樓
電　　話｜（02）2371-9692～3
傳　　真｜（02）2331-7096
劃撥帳號｜藝術家出版社 50035145

總 經 銷｜時報文化出版企業股份有限公司
　　　　　　｜地址：新北市中和區連成路134巷16號
　　　　　　｜電話：（02）2306-6842

南部區域代理｜台南市西門路一段223巷10弄26號
　　　　　　　｜電話：（06）261-7268
　　　　　　　｜傳真：（06）263-7698

印　　刷｜欣佑彩色製版印刷股份有限公司
初　　版｜中華民國101年4月
定　　價｜新臺幣250元

ISBN　978-986-03-1923-1

法律顧問　蕭雄淋